MASTER 2 SHOTS

MASTER **2** SHOTS

「無人出其右的《大師運鏡》續集！這次，克利斯・肯渥西傾囊相授所有酷炫的運鏡技巧。我等不及讓我的學生人手一本！」
——約翰・貝得漢（John Badham），曾執導《週末夜狂熱》及《戰爭遊戲》；並著有《I'll Be in My Trailer》

「肯渥西的《大師運鏡 2》，擁有最完整、最實用的攝影技巧分析，任何熱衷於製作電影的人，都該把它當作『枕邊閱讀』的不二選擇。」
——尼爾・D・希克斯（Neill D. Hicks），著有《影視編劇基礎－Screenwriting 101: The Essential Craft of Feature Film Writing》、《Writing the Action-Adventure Film: The Moment of Truth》及《Writing the Thriller Film: The Terror Within》等書

「克利斯・肯渥西的《大師運鏡 2》，驅使每位電影工作者在處理鏡頭所看到的演員位置及走位時，更加地小心謹慎。本書也讓讀者在聆聽藉由影像訴說的故事時，更懂得欣賞電影攝影師及導演的費心安排。」
——瑪莉・J・希爾莫（Mary J. Schirmer），擔任www.screenplayers.net的編劇及編劇指導

「《大師運鏡 2》是每位導演、電影攝影師及編劇的靈感來源。當我在處理腳本分鏡時，總會翻開這本書，並將它放在雙手可及的地方。」
——史丹利・D・威廉斯（Stanley D. Williams）博士，擔任Nineveh's Crossing, LLC & SWC Films的執行製作人及導演

「肯渥西的著作毫無搪塞敷衍，充分地運用行動與技巧，創造出最佳視覺震撼，是我看過最好的攝影技巧書籍之一。本書絕不只是一本專業術語辭典，它改變了遊戲規則！」

——特洛伊．迪沃德（Troy DeVolld），著有《Reality TV: An Insider's Guide to TV's Hottest Market》

「《大師運鏡 2》教你如何打造強而有力的對話場景。藉由知名電影劇照的輔助，每項說明皆簡單而明瞭。精心準備的電腦3D圖，更是清楚地演示每個場景的攝影機位置。《大師運鏡 2》的內容超群出眾，是第一本《大師運鏡》不可或缺的好夥伴。」

——湯尼．勒維爾（Tony Levelle），著有《Digital Video Secrets》

「所有導演都應該閱讀這本書，藉此增加拍攝對話場景的見聞。假如可以說服演員們一同觀看，就能夠讓在拍攝現場的大家擁有共識。」

——艾倫．柯拉多（Erin Corrado），隸屬onemoviefivereviews.com

「這本百科全書包含100幕產業標準的大師級鏡頭，教導我們如何透過取景、定位及動態動作，以最好的方式，詮釋各種訴說故事的構想。而且，它不僅告訴我們做法，還為我們分析原理。讀完本書後，你絕對不會再輕忽那些情節裡的呼吸與生活細節，甚至是每個場景中的隱形演員：攝影機。」

——卡爾．金恩（Carl King），著有《So, You're a Creative Genius…Now What?》

大師運鏡

MASTER SHOTS 2

2

觸動人心的100種電影拍攝技巧：拍出高張力×創意感的好電影

克利斯·肯渥西◎著

【 NeoArt 】 2AB613X

大師運鏡2！觸動人心的100種電影拍攝技巧：
拍出高張力X創意感的好電影（二版）

原著書名	MASTER SHOTS VOL 2：100 WAYS TO SHOOT GREAT DIALOGUE SCENES
作　　者	克利斯・肯渥西 Christopher Kenworthy
譯　　者	古又羽
責任編輯	溫淑閔、李素卿
主　　編	溫淑閔
版面構成	張哲榮、江麗姿
封面設計	張哲榮、走路花工作室
行銷企劃	辛政遠、楊惠潔
總 編 輯	姚蜀芸
總 經 理	吳濱伶
發 行 人	何飛鵬
出　　版	電腦人文化／創意市集
發　　行	城邦文化事業股份有限公司 歡迎光臨城邦讀書花園 網址：www.cite.com.tw
香港發行所	城邦（香港）出版集團有限公司 香港灣仔駱克道193號東超商業中心1樓 電話：(852) 25086231 傳真：(852) 25789337 E-mail：hkcite@biznetvigator.com
馬新發行所	城邦（馬新）出版集團 Cite (M) Sdn Bhd 41, Jalan Radin Anum, Bandar Baru Sri Petaling, 57000 Kuala Lumpur, Malaysia. 電話：(603) 90578822 傳真：(603) 90576622 E-mail：cite@cite.com.my
發　　行	凱林彩印股份有限公司 2022年（民111）3月　二版1刷 Printed in Taiwan
定　　價	450元

國家圖書館出版品預行編目資料

大師運鏡2！觸動人心的100種電影拍攝技巧：拍出高張力X創意感的好電影（二版）/ 克利斯.肯渥西 著.
-- 初版 -- 臺北市：創意市集出版：城邦文化發行, 民111.03
　面；　公分
譯自：MASTER SHOTS VOL 2：100 WAYS TO SHOOT GREAT DIALOGUE SCENES
ISBN　978-986-0769-75-3 （平裝）

1.電影攝影 2.電影製作

987.4　　　　　　　　　　　　　　　110022748

CONTENTS

CONTENTS

簡介

許多人認為劇情片之所以極具電影感,是因為他們擁有雄厚的預算。而我想透過《大師運鏡》系列闡述與證明的,就是電影感其實與成本無關。能夠打造出強而有力的場景與否,取決於攝影機的位置,以及如何安排演員位置和指導演員。這對於拍攝對話場景,尤其千真萬確。

有了在《大師運鏡 2》習得的技巧,就能夠讓對話場景如預期般深刻,因此,在發揮演員最佳表現的同時,每個劇情轉折點、每個情緒,以及每個微妙的寓意,都將能清楚地傳達。

第一本《大師運鏡》剛出版時,它立即大獲各方好評,並迅速成為最佳暢銷書籍。我也收到無數電影工作者寄來的電子郵件,表達這本書讓他們在處理鏡頭時有所頓悟。有人說,他們不知道單只是攝影機的設置,竟存在著如此多的層級。知道有這麼多電影工作者願意更進一步地鑽研手藝,十分令人開心。

上本書在幾個月內,成為電影學校的熱門書籍,很快地,我也看到許多學生電影在遵照書裡的建議後,有了長足的進步。獲頒獎項的電影工作者,也寫信告知我《大師運鏡》對他們的幫助。而我最倍感驚喜的是,有眾多我崇拜了大半輩子的好萊塢大導演,也來信說明那本書讓他們如何地獲益良多。其中一位導演甚至表示,假如他沒有我的書在身邊,就絕不會進入片場。

《大師運鏡》不只是演示100種可供仿造的鏡頭,也讓電影工作者領悟到展現最佳效果的技巧。它鼓勵電影工作者用新的方法組合這些鏡頭,進而創造出他們特有的手法。儘管如此,當大家寫信給我時,還是經常繞著同一個主題打轉:「什麼是拍攝對話場景的最佳方法?」沒有好的對話場景,就拍不出一部好電影。因此,《大師運鏡 2》將揭露許多重要的技巧,供你刻劃出生動懾人的對話場景。

雖然，上一本《大師運鏡》也曾在多個章節談到對話場景，然而，它仍不是專門為這個主題量身訂做的。自從撰寫第一本《大師運鏡》後，我執導了一部劇情片，並且參與許多專案的製作。對於對話場景，我開始著迷於以各種有趣的方法來拍攝。更重要地，我想要找到能夠掌握劇本精髓的拍攝方法。我為了本書研究了無以計數的電影，本書提及的每一部電影，皆擁有出色的對話場景，而且整部電影也絕對值得一看。

很遺憾地，在風靡一時的劇情鉅片中，許多場景都未能充分演譯劇本中的對話。當畫面展開，攝影機滑翔穿越絕美壯闊的景色，然後一切靜止。攝影機靜止、演員佇立並面向對方，對話於是開始。不少電影的對話都是這麼單調，但其實無需如此。優秀的導演懂得如何安排攝影機和演員位置，以徹底探究與表達該場景。

上頁兩張圖所演示的是標準的場景安排，兩個演員面對對方，並以相同的距離和角度拍攝。在本書中，我稱此類安排為正角／對角（angle／reverse angle）鏡頭。

有幾個因素可能會導致採用此種正角／對角鏡頭拍攝，例如時間緊迫、參與人員累了，或是導演沒有靈感。這種安排不算糟，效果也還差強人意，只不過很乏善可陳。不少導演竭盡全力地想出人頭地，但是，當他們處理對話場景時，卻總是採用標準安排。

選用此常見安排的原因有許多，它能迅速完成又容易設置，假如不追求燈光的完美，甚至可以同時從兩個方向拍攝。而且，只要對話內容有趣，大部分的觀眾不會有所抱怨。既然有這麼多知名電影都這麼做，那你為什麼需要更努力？

一個導演之所以能以充滿創意的手法拍攝對話場景，是因為他用心鑽研劇本的要義。我們不能只是為了取悅雙眼而移動攝影機，或是變換演員位置（雖然漂亮的畫面通常比較有趣），但是，我們可以藉由巧妙的舞台安排，讓場景更具寓意、更有衝擊性。觀賞本書引用的電影，你會驚訝地發現，有創意地運用攝影機，竟能如此大幅提升各場景的表現張力。

若能妥善安排場景的取景角度與範圍，你能捕捉到的就不只是基本畫面；無論是該場景背後的意義、情緒，或是每一個瞬間的戲劇張力，都將得以產生迴響。對於對話場景的處理，這點永遠最至關重要。有這麼多的導演，竟滿足於以浩大的移動畫面展開場景，然後只為對話安排了正角／對角鏡頭，這著實是場悲劇。你絕對可以做得更好。

這樣的拍攝方式將會令你面臨諸多挑戰。當演員和攝影機移動，收音師可能會抱怨，並要求你拍攝一些特寫鏡頭。你當然可以做到這點，但是，請勇敢堅定地拍攝你想要的畫面。當你開始講究技術層面，對於必須走位至特定記號等，部分演員可能也會發出不滿聲浪。請試著找出方法，來激勵他們配合你所擁有的技術，並讓他們瞭解，這是展現過人演技的大好機會。

好消息是，本書中的所有運鏡技巧，幾乎用任何設備都能完成。你可以用手持（handheld）攝影機的方式拍攝，也可以運用最基本的推軌（dolly）、機械手臂（crane），以及穩定器（stabilizer）。

任何本書提到的技巧，都可以應用在你自己的電影上。強烈建議你能將它們發揚光大，並藉由組合其中的各種想法，讓它們更符合你電影的需求。在讀完《大師運鏡 2》後，你會瞭解到，取景和動作安排的細微改變，如何能影響一個場景。它們同時也賦予你能力，將個人視野帶到大螢幕上的每一個場景。

克利斯・肯渥西（Christopher Kenworthy）
2010年11月於澳洲伯斯（Perth）

本書的使用方法

你可以隨意翻閱《大師運鏡 2》的任何章節，進而尋找最適合你的場景鏡頭。然而，我仍然建議閱讀整本書，以熟悉所示範的各種不同技巧。

如想充分瞭解某一章節，必須詳閱說明文字，研究各個影像，並想像自己能夠如何運用這些鏡頭。因此，在電影尚處於前置作業（pre-pruduction）階段時，你最好已經讀完《大師運鏡 2》。

當你完成每個鏡頭的規劃後，請將本書放在片場容易取得的地方，以便於尋找替代方案，或是為場景增添新的元素。最好的方法之一，就是將多個技巧融入同一個場景中，以創造獨特的全新手法。

請勇於購買本書給你的部門主管和演員。假如他們能看到你的工作方式，以及你所期許的超高標準，他們會更願意配合這些技巧。

關於本書的影像

每一章節都包含多種類型的圖片，包括一開始擷取自賣座電影的影像，從中可以顯見運用該技巧的效果有多麼成功。

俯拍鏡頭（overhead shot）所顯示的是欲達成預期效果時，攝影機和演員的移動方式。白色箭頭所指的是攝影機的前進方向，黑色箭頭所指的是演員的前進方向。

俯拍鏡頭是以Poser 8軟體所繪製，這個軟體可以在移動劇中角色的同時，讓虛擬攝影機繞著他們拍攝，而箭頭則是在

Photoshop軟體中所加入。

在建立模擬鏡頭時，是先將Poser所繪製的影像輸出，再為其增添背景。有些背景採用原始相片，有些則經過電腦處理。

各章節的最後一個畫面，則是以電腦圖形重新創建的場景。這些重建畫面皆與電影截圖略有不同，藉此展示在分鏡安排上的些微調整，就足以讓基本技巧延伸出更加精進的效果。

1.1

強勢的移動

有時候，我們會想拍出某個角色正在恐嚇或威脅著另一個角色。在雙方對談的時候，藉由讓其中一方逼近另一方所處的空間，就可以完成此片段。

這幾個《聖戰家園》的畫面，即充分展示如何透過攝影機位置和所選鏡頭（lens）的微妙差異，創造出上述效果。其中，開場鏡頭（opening shot）的攝影機位置較低，且鏡頭略為上揚；第二個畫面則相反，其攝影機高度與演員的頭部等高，這樣的安排讓第一個角色視線向下看，顯得強勢或更加盛氣凌人。

第一個畫面選用的鏡頭也較短，讓演員只是向前幾步的動作，即變得很有份量，並呈現陰森逼近的感覺。而上揚的鏡頭，使演員更加氣勢凌人，短鏡頭則進一步誇大鏡頭上揚的效果。

假如也用短鏡頭拍攝另一位演員，就無法營造出兩者間的對比。兩者間的對比不僅擁有上述功能效果，還有助於區分誰

「善」誰「惡」。短鏡頭容易讓人顯得威嚇，而長鏡頭則讓人顯得哀求或較有魅力。在電影中的重要時刻採用對比鏡頭，就能將角色善惡，盡可能清楚地傳達給觀眾。

倘若觀賞完整部電影片段，你會發現他們也有用短鏡頭和仰角拍攝第二個角色，但是這種情況十分少見，通常只是為了連接畫面。因此，本節提及的效果，很可能是到了剪輯室才進行的後製處理，而非一開始就已如此安排。

如欲以上述技巧拍攝，請記得此效果需兼備三種形式的對比。一部攝影機的鏡頭保持水平，另一部呈仰角；一部使用短鏡頭，一部使用長鏡頭；一部位於較低的位置，一部則與頭部等高。唯有在兼顧此三種形式的情況下，才能夠充分發揮完整的效果。

《聖戰家園》（Defiance）由愛德華·茲維克（Edward Zwic）執導。
Paramount Vantage 2008 All rights reserved

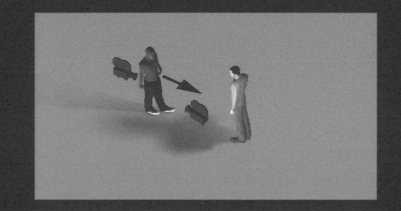

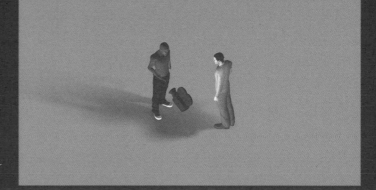

1.2

位於出入口的場景

衝突總會為場景帶來趣味性，不過，有時候角色間的衝突幾乎是偶然發生的。在拍攝此類場景時，你必須讓注意力集中在故事情節本身，以及主要角色所扮演的身份。

在電影《黑暗金控》的場景中，公寓內的角色並非主要人物，儘管與他們之間只有簡短的言語衝突，但我們還是需要將重點放在其他角色對此衝突的反應上。這點十分重要！

這個場景以一個短暫的主鏡頭（master shot）開始，說明每個人與門之間的關係。然後，畫面切換至拍攝克里夫·歐文（Clive Owen）的過肩鏡頭（over-the-shoulder shot）；攝影機此時的位置相當低，以強調他是位英雄人物。

只要場景中的位置關係已建構完善，就可以隨意剪接至站在門口任一位的警察，而不會造成任何混淆。此處示範的是理想安排，其將攝影機聚焦在距離最遠的角色身上，同時讓其餘兩位呈現失焦的狀態。採用長鏡頭將有助於處理這樣的淺景深·（depth of field），而且能夠捕捉到最遠角色的反應。

其他警察甚至將注意力從非主要的角色身上移開，此舉進一步強調這個場景，完全只關乎克里夫·歐文所飾演的角色如何建立其威信，而非劇情的揭露。

對導演而言，門口是很值得玩味的元素，因為它既可以是障礙物，也可以是必須跨越的門檻。在門口發生的對話總是扣人心弦，因為沒有人知道力量會傾向哪一邊。比起讓兩個角色走到門前，進入屋內，再開始對談，這種處裡方式要有趣得多。

在拍攝此類場景的時候，在安排上可能十分基本，演員或攝影機都只有些微的移動。執導時，你要求演員集中注意力的方法，將會是左右此場景剪接成果的關鍵。

《黑暗金控》（The International）由湯姆·提克威爾（Tom Tykwer）執導。Columbia Pictures 2009 All rights reserved

1.3

重心偏移的群體

越是微妙的衝突，攝影機的運鏡就需要越細膩。假如你想要某個角色在對話中感覺被忽視，只要簡單地安排演員和攝影機位置，就能達到預期的效果。

在此擷取電影《愛情，不用翻譯》的場景示範說明中，所有人物角色站成三角形，每個人之間的距離都相等，不過，它並未建立均等的感覺，而是營造出一些力量失衡的氣氛，因為，其中兩個人是一對情侶，他們應該比較接近對方。

為了強調這點，開場鏡頭是由情侶的背後拍攝，讓闖入者幾乎在景框的中央。這讓她顯得非常醒目，並且清楚地表示她正在侵犯情侶們的領域。

接下來的畫面，則將史嘉蕾·喬韓森（Scarlett Johansson）擺在景框中央。根據上述把某個人放在景框中央的說明，你可

能會以為這樣會讓她成為佔有優勢的角色，然而，由於這次採用的是長鏡頭，而且比較接近演員，所以另外兩位演員在交談時，他們的臉會框住史嘉蕾·喬韓森，使得她被排擠於對話之外，眼神交互地看著他們兩個。

儘管她仍是觀眾的焦點所在，但是其他兩個角色的注意力並不在她身上，因為他們正專注地與對方交談。這種處理方式極其睿智，讓我們能持續把注意力放在中間的角色上，同時又讓她顯得被置於對話之外。

《愛情，不用翻譯》（Lost in Translation）由蘇菲亞·柯波拉（Sofia Coppola）執導。Focus Features 2003 All rights reserved

1.4

跨越動作線

導演通常會嚴謹地確保觀眾瞭解演員在場景中的位置。只要場景的位置關係建立清楚，觀眾就可以確切地知道每個角色的所在地及對話對象。為了提供此明確性，攝影機在任何場景的位置安排，都有精確而嚴密的規則。不過，若能在正確的時機，小心謹慎地打破這些規則，就能夠為該場景製造衝突感。

假如依照慣例來拍攝電影《靈魂的重量》的這個場景，攝影機從頭到尾都應該保持在角色人物的某一邊。不過，這個場景的攝影機在剪接後，卻轉而從對向拍攝。這個手法稱為「越線」（crossing the line），而且大部分的情況下，導演通常會被告誡不得越線。

請想像在兩個角色人物之間有一條線（假如他們面對彼此）。在一般狀況下，攝影機應當保持在線的某一邊。然而，本範例在第一次剪接後，攝影機從女演員的右肩切換到她的左肩，而接下來的畫面，攝影機則維持在其左肩。

如果觀看整個場景，你會看見演員在進入畫面時，並未面對彼此，而攝影機有時會從其中一位演員的水平方位搖攝至另外一位。其餘的時間，則是出現上述的越線情形。整體的感覺宛若迷失方向，但是我們並非真正感到迷惘，只是這種持續性的移動與切換鏡頭，營造出一種心神不寧、焦躁不安的氛圍，因而更出色地捕捉爭執中的情緒。

導演安排男演員等待電梯，藉此將他背對著女演員的姿勢合理化。同樣地，女演員也沒有足夠的空間能移動到男演員面前，使她有正當的理由站在男演員身後。無論在什麼情況下，你都必須為各個劇中角色的站立與移動方式，找到合乎情理的原因，因為，這樣才能更貼近現實，並讓演員得以更加自在地演出。

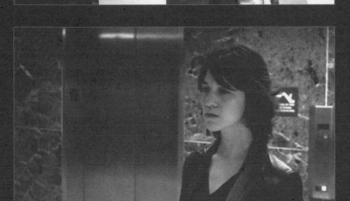

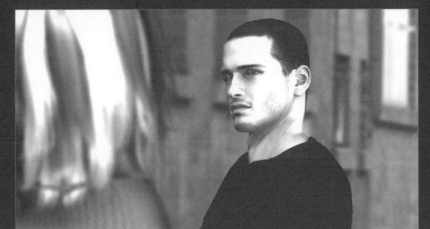

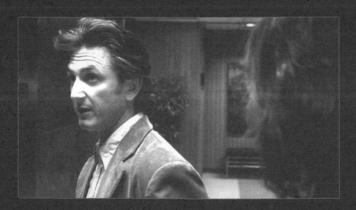

1.5

障礙阻隔

若想讓人們隔著某個物體發生衝突，不妨在安排場景時，直接在他們之間放置實體的障礙物。這個障礙物可以是張桌子、椅子，甚至是本範例中的牆和窗戶。

實體障礙物讓劇中角色有正當的理由大聲咆哮，尤其當障礙物是一面牆的時候。而且，假如衝突十分激烈，這種手法也能為場景更添真實性。爭執經常發生在角色之間存有距離的情況下，而實體的支撐物將有所幫助。不過請特別注意，當情感的強烈程度急遽攀升時，障礙物很有可能會被突破，就像這個範例中，男主角最終進入了女主角的房間裡。

你可以嘗試利用障礙物來將兩個角色完全分開，讓他們無法看見對方，但是，若有個窗戶，效果可能更加出色。本範例中，由於玻璃斑駁晦暗，所以他們沒辦法清楚地看到彼此，不過，卻能看出對方的位置，因此，他們更瞭解應該朝哪個方向發動攻勢。

從畫面中的視角來看，儘管玻璃扭曲了另一邊的形體，導演安排其中一方背向對方，但仍然可以營造出強烈的情緒。在這個場景中，女主角大部分的時間皆是氣憤地背對著男主角，使得彼此間的衝突越演越烈。

此手法的攝影機設置可以非常簡單。在其中一間房間內，請試著捕捉整個場景，藉此在看清楚男主角的同時，也看見模糊的女主角。而第二部攝影機，則應該只拍到女主角，而且不應回頭拍攝男主角，否則會讓兩者之間產生過多的交流，我們的用意是要分開他們，藉由障礙阻隔來增添情緒。

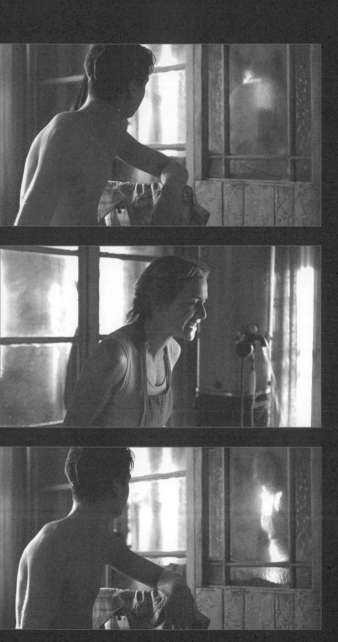

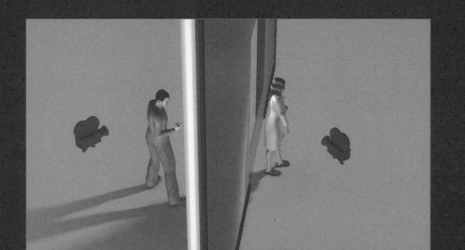

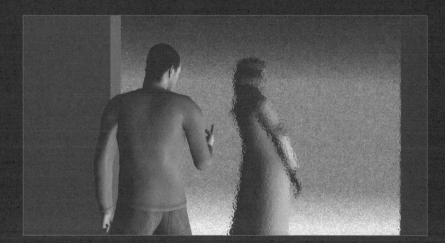

1.6

交換位置

在同一個景框中拍攝兩個演員，可以讓你看到他們的肢體語言，以及他們在場景中的身體互動方式。這種手法，可能完全符合你的爭執或衝突場面所需，然而缺點是，你會發現你拍到的總是演員的側面，以致於沒辦法好好呈現他們的臉。

肢體語言固然重要，但是若想真正地瞭解各劇中角色的想法與感覺，我們會希望能看到演員的雙眼。如果你欲呈現如本範例中的中景鏡頭（medium shot），而且沒有計劃剪接至特寫（close-up），就必須找到巧妙的方法來移動攝影機，以露出更多演員的臉部表情。

在這個場景中，兩位演員正對著彼此，因此大部分的表演來自他們的聲音及肢體語言。為了讓鏡頭拍到他們的臉，導演安排他們走向攝影機，然後，運用推軌跟著他們沿著人行道行走。而這裡的關鍵，就是讓他們在開始遠離攝影機時，互相交換位置。

此交換位置的動作共有兩種用途。首先，它讓視覺上更有趣且更為真實，因為，比起要求演員沿著直線行走，這種方式看起來更有生氣。第二，它使導演有機會讓其中一位演員，在某個片刻位居景框中的主要地位。

當他們開始行走時，女主角幾近正對著攝影機，因此我們會比較注意她說的話。然後，在他們追上攝影機後，男主角轉身面對她，使得男主角變成對話中的焦點。

拍攝此類場景時，有時可能需要讓離攝影機較近的演員，稍微走在另一位演員身後。對於演員而言，他們可能會覺得不太自然，但是在畫面中看來卻會十分真實。

《雙面瑪琳達》（Melinda and Melinda）由伍迪·艾倫（Woody Allen）執導。Fox Searchlight Pictures 2004 All rights reserved

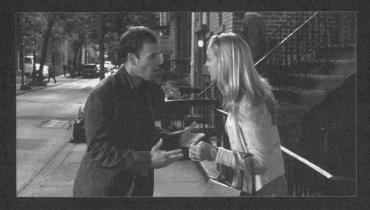

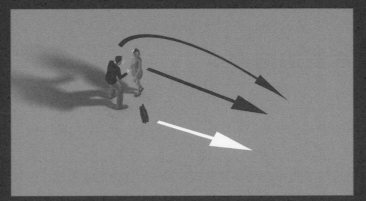

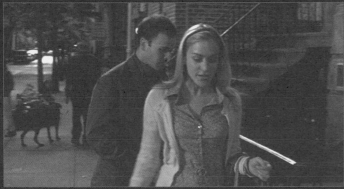

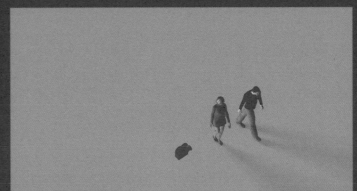

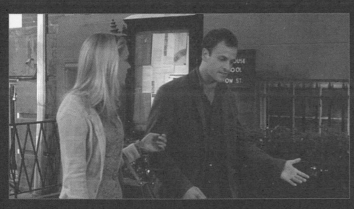

1.7

猛然的轉向

當平靜的對話突然轉變成言語衝突時，這種鏡頭能夠賦予一種讓人驚訝的衝擊感。這個場景中，共有三個人的群體一同行進，爭執卻在此時驟然發生。其中一個角色朝著鏡頭前進，並轉而面對另一個角色，然後，他們停留在原地。在畫面中，這兩個角色一左一右地圍住第三個角色。雖然女演員位於景框中央，但她仍維持旁觀者的角色（非此場景的聚焦所在），因為此時攝影機的高度與另外兩位演員的頭部同高，而非與她的頭部等高。

在一個演員跑到另一位面前，並且面向對方的這段戲，其實非常不符合現實，演員也會覺得很不自然，但是，對於觀眾而言卻十分有說服力。

此時的攝影機應該要移動得比演員略為緩慢，讓攝影機有時間先減速再逐漸停止，以免顯得太過突如其來。因此，演員需要

從距離攝影機有一小段距離的地方開始行走，慢慢地跟上它，並在攝影機停止時，抵達他們最終的走位記號。雖然看似簡單，但這可能需要大量的彩排，才能夠真正抓到確切的時間節奏。尤其當演員的動作不是取決於其所站的位置，而是必須配合他們當時的台詞時。

猛然的轉向幾乎等同於「交換位置」，不過，這個手法只到兩個角色互相面對彼此為止，所以，它呈現出來的效果也不一樣。這是因為突如其來的爭執完全出乎觀眾意料，而「交換位置」則是讓爭執演變成一般對話。

《情歸紐澤西》（Garden State）由札克·布瑞夫（Zach Braff）執導。Fox Searchlight 2004 All rights reserved

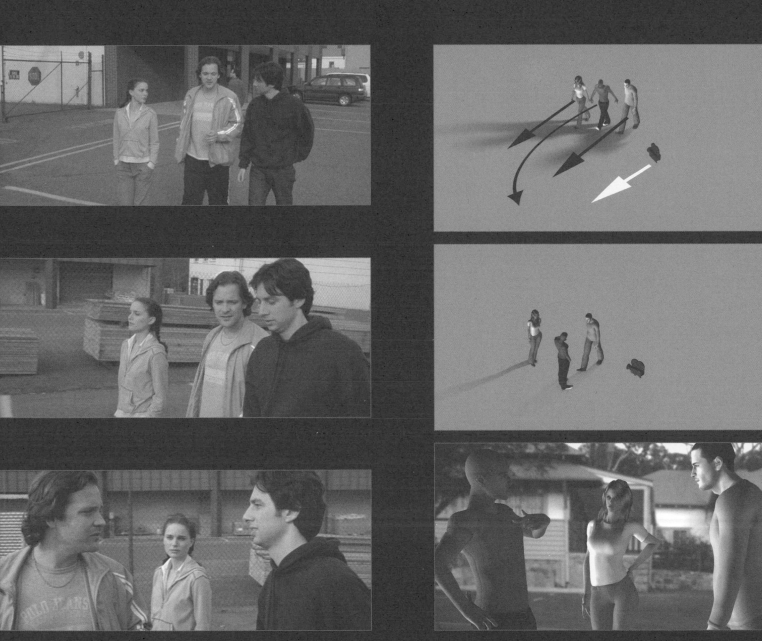

1.8

出奇制勝

在充滿大量動作的場景中，出其不意的剪接鏡頭能夠讓人大吃一驚。若能妥善地使用，就可以為輕聲而冷靜的台詞增加衝擊性。

在電影《靈魂的重量》裡，兩個劇中角色在爭執時，他們不斷地繞著房間內走動。在第一個景框中，可以看到較接近攝影機的角色正逼進另一個角色。當他們面對面靠近時，攝影機也同時弧形運鏡（arc）至左側。

在我們闡明這兩個角色正處於對峙狀態的情況下，攝影機即刻切換鏡頭至特寫。在歷經了一連串的手持運鏡後，這個剪接不僅出乎意料，也讓男主角輕聲述說重要台詞的時刻，顯得極有份量。

通常，避免在交談過程中運用太多剪接是較明智的做法，因為剪接會讓你錯過演員表情變化的重要瞬間。這也是為什麼《大師運鏡 2》要示範這麼多種方法，來同時在螢幕上呈現兩個以上演員的臉。然而，在某些情況下，迅速且猛然地剪接至特寫鏡頭，將完全符合我們所需。

這整個場景中所運用的皆是短鏡頭，以呈現距離較遠的手持運鏡感。不過，在特寫的停頓瞬間，則是採用長鏡頭。此方式讓男主角的臉成為畫面上的焦點，大部分的背景也因此消失不見。

在拍攝此類場景時，請確保你的攝影機在一開始以手持拍攝時，速度即逐漸緩慢下來。否則，剪接至靜止攝影機的瞬間，對於觀眾而言會顯得太過突兀。攝影機無需完全靜止不動，但是其必須在兩個角色互相靠近後靜止停擺。

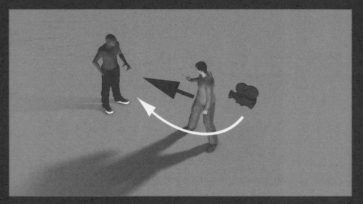
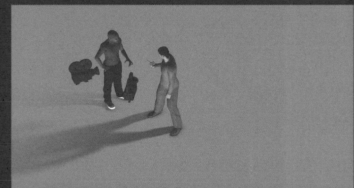
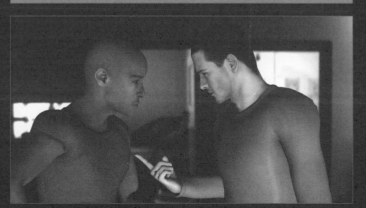

1.9

深景深的舞台安排

即便角色之間最後會演變成爭論，如同電影《雙峰：與火同行》中的這個場景，但若能趁他們仍距離彼此遙遠時，營造出主要衝突，將能為該場景大幅加分。

此場景即是深景深舞台安排的最佳範例。在其中，無論是前景（foreground）、中景（midground）及背景（background）都有物體。儘管觀眾看到的是兩個男人昂首敵視對方，然而，分鏡安排讓狹小的房間內，凝重氣氛滿溢，使其顯得更具威脅感。

或許你會認為所有畫面皆自動包含前景、中景及背景，事實卻不然。因為許多畫面的注意力有時會完全集中在特定對象上——此對象通常是主角，因此，畫面通常就會缺乏景深或空間感。

導演將兩部攝影機設置於靠近牆面的位置，藉此讓觀眾注意到該房間內的空間。假如導演只是從房間中央拍攝，不僅空間感會流於平庸，景深也會因而喪失。

兩部攝影機應保持不動，唯一的動作是發生在眾議員轉身離開牆面，並走向FBI探員的時候，此時也是爭論真正開始的地方。

在拍攝此類場景時，你只需要留意包含前景、中景和背景的重要性，並根據景深安排來設定演員和攝影機的位置，即能拍攝出該效果。

《雙峰：與火同行》（Twin Peaks: Fire Walk with Me）由大衛·林區（David Lynch）執導。Focus Features 1992 All rights reserved

1.10

角力之戰

衝突經常會演變成角力之戰，這時，可以透過安排其中一個角色忽視另一方來呈現。就像電影《聖戰家園》的場景中，丹尼爾‧克雷格（Daniel Craig）試圖引起遠方角色的注意，而對方卻無視於他。

演員與攝影機之間的位置關係，重要性同等於攝影機本身的擺設。在第一個畫面中，克雷格側向一邊，顯示他畏懼於面對眼前的問題。儘管他正對著敵人，他的身體卻較偏向他身旁的摯友。這樣的肢體語言與他的說話內容自相矛盾，因而營造出耐人尋味的緊張氣氛。

第二個畫面賦予遠方的角色力量，因為此畫面是從他的背後拍攝，而且他顯得漠不關心。透過肢體語言，其展現出不願參與爭論的意圖；不過，他表現得穩重而鎮定，絲毫不見膽怯。導演採用長鏡頭，並從克雷格身後拍攝這個畫面，這點非常重要。此舉縮短他們之間的距離，讓角色間看起來比實際上更接近，就好像遠方的角色正讓他的莊嚴氣勢充滿他和同伴們之間。

然後，導演切換至較廣角的鏡頭，以呈現整個場景，藉此將所有細節交待清楚。敵人很顯然地被克雷格的朋友所包圍，而且在對話中仍顯得意興闌珊，只不過單純地環顧四方。在此同時，克雷格與其朋友在景框中顯得渺小，看似在大雪中孤立無援。

於整個場景中，導演讓主要角色在試圖重拾力量時顯得害怕，其所營造出來的緊張感，遠比直接讓英雄的舉止像個英雄還更要撼動人心。

拍攝此類場景時，需要兼備引導演員的優秀功力，以及謹慎小心地安排攝影機位置。不過，在拍攝上仍相對簡單，因為其間只有幾個畫面，而且攝影機幾乎不用移動。

《聖戰家園》（Defiance）由愛德華‧茲維克（Edward Zwic）執導。

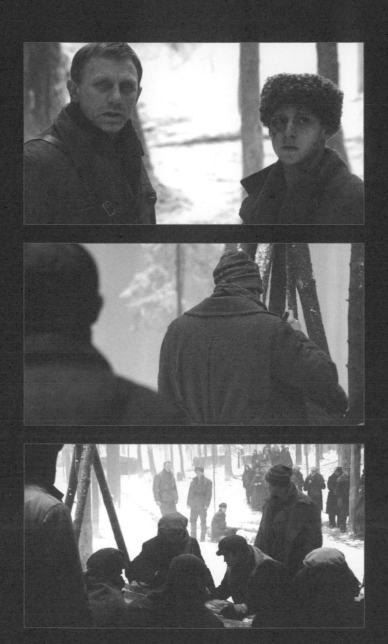

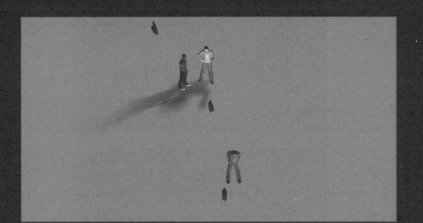

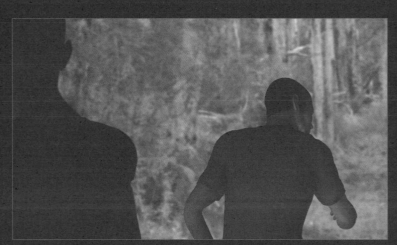

增加緊張情勢

2.1

旋轉對話

緊張感經常是在內心暗潮洶湧，而非直接顯露在外。因此，在拍攝時，需要清楚地讓觀眾感覺到緊張的氛圍，同時讓劇中角色看似假裝一切都風平浪靜。擷取自電影《惡棍特工》的場景，即充分展示攝影機如何環繞著兩個靜止的角色運鏡，而這兩個角色都知道災難已步步近逼，但是他們仍顯得十分冷靜。

環繞著演員運鏡的攝影機，可以被解讀成拖延時間的方法，或是為了在沉重的對話場景中，增添些許視覺上的趣味性。然而，此拍攝方式能做到的不只有如此。導演安排演員留在原地，藉此強調他們幾近靜止不動，謙恭有禮而且近乎呢喃地輕聲交談。

這樣的運鏡方法，同時讓觀眾有短暫的片刻，幾乎可以直視其中一個角色的雙眼。即使他試圖隱藏，但該角色心中的恐懼仍顯而易見。這使得觀眾瞭解到，另一個角色很可能也已經察覺到他有所畏懼，因而嗅出接下來可能的劇情發展。

此類運鏡方式，還能夠強調兩個角色的位置與彼此對應關係。他們的注意力都會集中在對方身上，無論他們如何故作輕鬆，都還是會極度專注於對方的一字一句。

在採用此種攝影機運鏡方式時，弧形軌道和推軌十分有助益，雖然它（如同本書中的所有鏡頭）也能以手持攝影機拍攝。假如你只是單純地繞著桌子轉，繞到一半時，演員與攝影機間的距離就會拉近，整體效果也會隨之扣分。因此，訣竅就在於讓攝影機沿著圍繞演員的平滑弧形軌道移動，以確保其與演員間的距離始終保持一致。

《惡棍特工》（Inglourious Basterds）由昆汀‧塔倫提諾（Quentin Tarantino）執導。

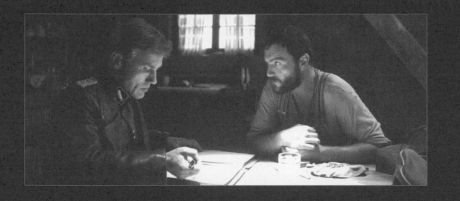

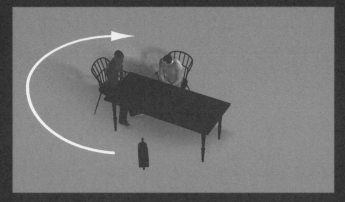

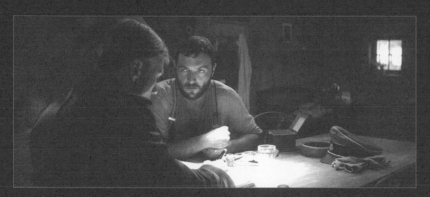

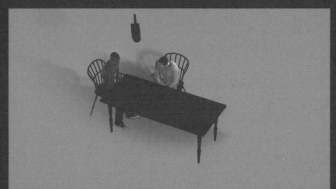

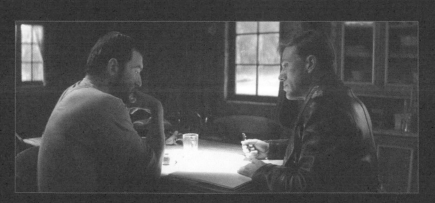

2.2

封閉空間

這個場景擷取自電影《慕尼黑》。其示範在提升緊張感的同時，該如何表現出人們願意敞開心房，去相信彼此間可能存在著信任。運用這些相衝突的構想與情緒，往往能夠賦予該場景強烈的衝擊感。相較於直接讓角色間彼此懷疑，或是讓他們只是聆聽對方，這種方式營造出來的效果更為深刻。此對比不僅能夠增加緊張氣氛，還可以吸引觀眾仔細聆聽他們的字字句句。

首先，這個場景設置在一個有趣的空間，而且其中一個角色的實際位置高於另一方許多。隨著整個場景的時間推移，他往下走到與另一個角色等高的平面，同時，另一位角色也朝向他移動。使得他們無論在實質上或象徵意義上，皆跨越了彼此間的巨大隔閡。

為了誇大且強調這種感覺，導演選用廣角鏡頭（wide lens）來拍攝開場畫面。待演員彼此靠近時，再改用較長的鏡頭；在他們距離最近的時候，所採用的鏡頭也最長。隨著每一次剪接，這樣的鏡頭安排，讓他們移向對方的動作變得更加顯著。

假如觀賞這部電影，觀眾會看到用於展開此場景的鏡頭更為廣角，並且從上方同時拍攝兩個劇中角色，以確實呈現他們之間的分隔距離。

以右側的擷圖為例，或許你也可以稱之為傳統的正角／對角場景，不過，在高度、距離及鏡頭選擇上的細微改變，都會讓原本單調的場景顯得極具戲劇張力。

《慕尼黑》（Munich）由史蒂芬·史匹柏（Steven Spielberg）執導。

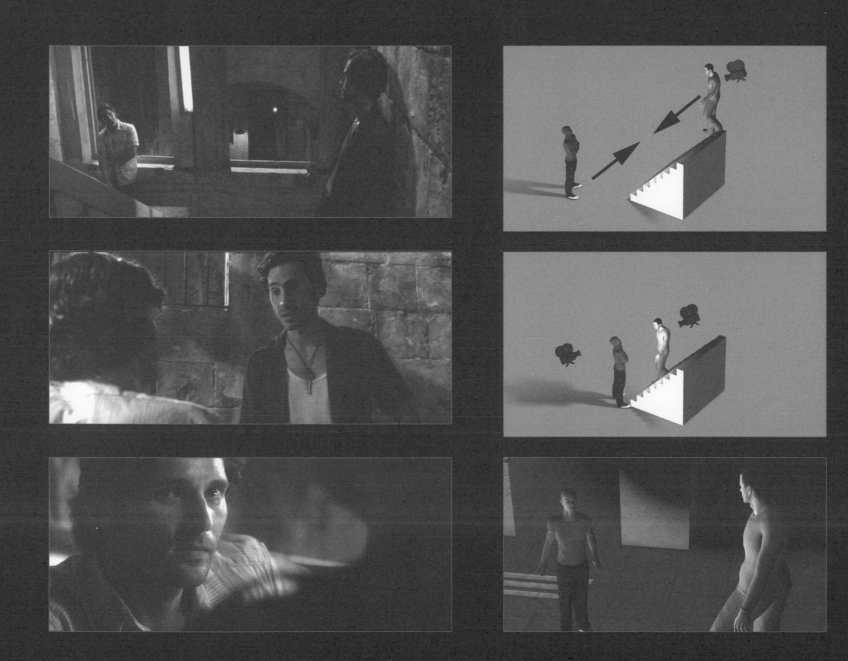

2.3

誇大的高度

當你想要呈現一個角色正在威嚇另一個角色時,最顯見的技巧往往最能發揮作用。例如安排較具權威的角色高高在上,並讓他向下俯視受害者,即可達到不錯的效果。

一開始,簡短的定場鏡頭(establishing shot)顯示男主角試圖要求女主角舉起手,以供其仔細審查。然後,導演剪接至個別拍攝雙方臉部的兩個畫面。

拍攝男主角的畫面時,攝影機位於女主角半身的高度,因此,觀眾會以極度誇張的角度向上仰望。導演同時也將女主角對男主角的反應呈現出來,即便只是她失焦的側臉。假如攝影機的位置更後方,亦或與女主角的頭部等高,男主角獨裁的形象即會大為減弱。

而呈現男主角視野的鏡頭,則是從他肩膀的高度拍攝。其聚焦在女主角的臉部和反應上,而不是男主角本身。觀眾因而會立刻將女主角的情緒投射在自己身上,因為,這些畫面揭露她對整個情況的觀感,將更勝於男主角的觀感。

在此場景中,兩位主角皆不斷反覆地看著女主角的雙手以及彼此。此舉為分鏡安排增添了些許趣味性、動作及變化,否則,場景可能會變得太過靜態。

諸如此類的畫面不應過度使用,因為它們很快地就會顯得荒謬可笑。請只有在合乎劇情及因應場景所需時,再予以使用。

《雙峰:與火同行》(Twin Peaks: Fire Walk with Me)由大衛・林區(David Lynch)執導。Focus Features 1992 All rights reserved

2.4

戲劇性的跟鏡

當緊張感節節攀升時，若其中一個角色始終保持沉默，可能會讓緊繃的情緒更加高漲。這種手法十分常見，尤其是焦慮著急的觀眾想知道主角被警察偵訊的結果時，例如電影《蘇西的世界》中的場景。在此類場景中，若是以一般的方法在兩個角色間切換鏡頭，很可能會破壞原本的緊繃張力。

為了保有緊張感，請在攝影機轉向拍攝另一個角色之前，將聚焦保持在第一個角色身上。在此場景的開場畫面中，警察位於景框的左側，女主角則僅有背影出現在畫面中。所以，觀眾注意到她在場景框裡，卻無法看見她的臉，接著，攝影機從她身上移開。在攝影機往前推拍的過程中，可以聽見兩個角色的聲音，待其超過警察的肩膀後，才終於轉而面向女主角。觀眾於是能看見她內心的壓力，此時，影片已經成功地營造出迫不及待的感覺了。

當你想表現出溝通不良的狀態，或是呈現其中一個角色不願聆聽另一個角色時，這種運鏡能夠發揮出色的效果。其中的訣竅，在於先聚焦在次要或偶然出現的角色上，並且將主要角色的臉置於畫面之外。此舉讓觀眾感到好奇，因為他們想要看見主要角色，他們想要知道她如何應對當時的狀況。在觀眾預期畫面下快速剪接至她的反應，當攝影機向前推拍，並逐漸接近警察時，就能夠捕捉到女主角感受到的緊張情緒。

背景裡的另一位警察角色也很值得注意，因為女主角的背後除了家中擺設之外，別無他物。這點在細節上的用心，突顯出另一個角色的出現很不尋常，而且他正入侵女主角的家。

《蘇西的世界》（The Lovely Bones）由彼得‧傑克森（Peter Jackson）執導。DreamWorks SKG 2009 All rights reserved

2.5

秘密對話

若你的角色之間需要進行秘密對談,而畫面上必須讓他們看起來完全不像在交談,運用靜止的攝影機和有限的演員畫面,就能夠達成最佳的效果。

於此示範的場景中,有一部攝影機負責建構整個場景的位置關係。它展現了畫廊寬廣且開放的空間,而且,演員在進入此空間時,並未看著對方。

在他們交談的過程中,彼此間沒有眼神接觸,他們最多只有將頭部稍微轉向對方。此舉主要是為了讓其身後的攝影機可以拍到他們的臉。假如他們自始至終徹底地面對正前方,觀眾將會完全無法看到他們的臉。

如果想讓此分鏡安排發揮效用,你必須露出演員的臉,不過,請小心提防演員轉向攝影機的角度過大。大多數的演員都會尊重場景的需求,然而,有些人在背對鏡頭時,可能會難以自在演出,因而會不斷地轉頭,以讓臉部呈現在畫面之中。請提醒

你的演員拍這個場景的目的,需要的是演員在交談過程中持續保持隱秘。

定場鏡頭可以利用超廣角鏡頭來處理,不過,其他畫面則是採用長鏡頭。長鏡頭能夠使前景(另一位演員的肩膀)及背景失焦,以孤立場景中的各個角色。你可能需要將攝影機設置在距離演員較遠的地方,否則可能會不小心拍到特寫,而導致該演員的頭部佔滿整個景框。

雖然在這樣的場景中沒有太多動作,但是,仍應該在演員的頭部周圍保留一些空間,以讓觀眾注意到演員所處的空間。因為倘若觀眾忘記演員身處的地方,角色間保持隱密遮掩的需求,就會顯得沒有必要。因此,即便是使用長鏡頭,也請將攝影機設置於夠遠的距離,以顯示出演員周遭的環境。

《黑暗金控》(The International)由湯姆・提克威爾(Tom Tykwer)執導。Columbia Pictures 2009 All rights reserved

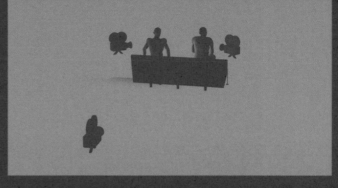

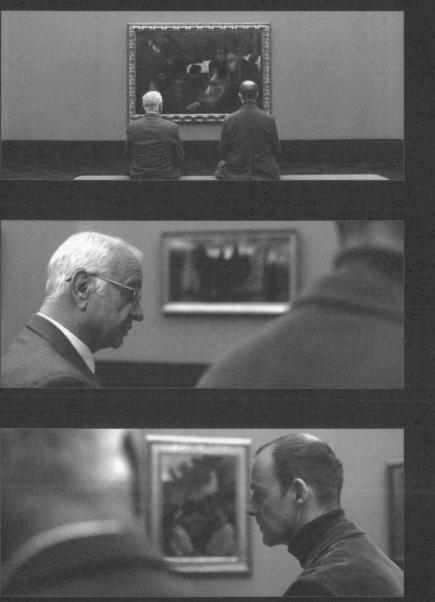

2.6

共享景框

在一般的對話分鏡安排中，會從位於景框左側的角色，剪接至景框右側的角色身上。但你可以加以安排，使兩個角色位於景框的同一邊，進而達到增加緊張感的目的。

這些來自電影《忘了我是誰》的畫面中，兩個角色即是互相對看，卻又同時位於景框的左手邊。這種不尋常的安排，讓觀眾感到不甚自在。

在此場景中，一個角色坐著，且攝影機從頭到尾皆維持在他頭部的高度，因為他是主角。而假如兩位演員是同時呈現坐著的姿勢或是同時站立，這種方式也都能夠發揮不錯的效果。

這時所面臨的危機是，觀眾期望看到一個角色在景框左邊，另一位在景框右邊，違反此預期很可能會擾亂他們的認知。當然，在某種程度上，你的確希望觀眾感到迷惘，但是你不會希望他們完全弄不清楚各角色的位置，或是誰正看著誰。

因此，竊門正如同這一節電影畫面所示，它先利用合適的廣角鏡頭來開場，藉此明確地告知主角在房間內的位置，以及他的視線方向。理論上，你應該在他直接看向另一個角色時，進行第一次剪接。

第二個角色可以透過中景（medium shot）來呈現，而且該畫面必須足以讓大家瞭解每個角色的位置，即使他們共享景框的同一側。你可以往前拉近攝影機與主角間的距離，就如同此部電影的導演一樣。他以中近景（medium-close shot）拍攝金·凱瑞（Jim Carrey），對於其他角色，則從較遠的距離拍攝。在營造不自在的感覺時，應以不造成觀眾困惑為前提。

《忘了我是誰》（The Majestic）由法蘭克·戴拉邦特（Frank Darabont）執導。Warner Bros 2001 All rights reserved

2.7

聚焦在其中一人

當對話從輕微的意見不合演變成更加激烈的爭吵時，讓鏡頭逐漸逼進其中一個角色，能夠有效地表現壓力正急遽攀升。

此一鏡到底（single-shot）的場景擷取自電影《心靈角落》。其間，攝影機緩慢地朝向交談中的兩個角色推拍，待攝影機與演員間的距離拉近後，它開始往主要角色靠近，直至它角度朝上拍攝該主角。

這種手法之所以能成功，是因為兩個角色皆坐在酒吧裡，且如本節的示範畫面般，面對著鏡頭。假如這兩個角色是坐在公園的長椅上，同樣可行，只不過你必須找到合理的原因，讓他們在進行交談時並肩而坐。

有時候，你也可以指導演員互看對方，不過僅需要短暫的一瞥即可。在大部分的時間裡，他們可以望向前方，就如同在現實生活中一樣。這種安排讓他們的臉部朝向鏡頭，觀眾因而得以看到他們的表情變化。

在拍攝此類畫面的時候，必須從很遠的地方開始拍攝。然而，除非採用適當的長鏡頭，否則演員在景框中會顯得太過渺小。而選用長鏡頭的困難點，就在於其在推拍的過程中，難以保持聚焦。因此，需要藉助推軌來讓攝影機的動作緩慢而平順。

當鏡頭逐漸停駐在主角面前時，對話仍可以繼續，也可以暫時聽見畫面外的角色說話內容。不過，請不要維持這種狀態太久，你必須結束這個場景，或是切換鏡頭至不同的角度。

《心靈角落》（Magnolia）由保羅・湯瑪斯・安德森（Paul Thomas Anderson）執導。New Line Cinema 1999 All rights reserved

2.8

改變高度

攝影機的設置高度，是電影工作者的軍火庫內，最容易被忽略的其中一種武器。將演員安排在相異高度，同時也把攝影機設置在不同的水平線，即能賦予場景耐人尋味的氛圍。其中，把較具恫嚇性的角色安排在較低的位置，並將緊張的英雄人物置於高處，是最能加劇緊張情勢的巧妙手法之一。

在電影《惡棍特工》中，即可看到此技巧如何營造出緊張與畏懼的氣氛。該片導演讓女性角色的位置高於她所懼怕的男人，雖然他們之間的對話沒有太多特別之處，但是卻特意將他們彼此的位置關係安排成如此，以致於當他們在處於不同高度的情況下握手時，整個情境顯得恐懼而束手無策。

儘管該男性角色是坐著，但攝影機無論是在拍攝他，亦或轉向女主角，皆保持在他的高度。這是該角色第一次出現在這部電影裡，而女主角早已確定是主要角色，因此，導演藉由將攝影機維持在該男性角色的高度，使其看似擁有強大的權力，並將

觀眾的觀點從原本的女角色轉移（viewpoint character）。觀眾或許更偏好從女主角的視線高度，來往下看著此男性角色，然而，觀眾在被下拉至他的高度後，更能夠感受到女主角的恐懼。

最後，女主角被要求坐在男性角色旁邊，因而高度變得與其平等。此安排讓觀眾感覺到，她是強行被拉進男性角色的世界裡。

在最後一個女主角就坐的畫面中，氣氛仍顯得緊張不安，因為，她的位置比一般情況更偏向景框左側（對女角色的視線往左而言）。此舉讓畫面的右側留下多餘的空間，更進一步地影響觀眾心情的起伏。

《惡棍特工》（Inglourious Basterds）由昆汀·塔倫提諾（Quentin Tarantino）執導。

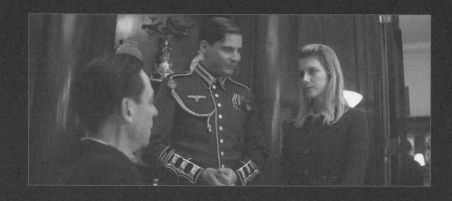

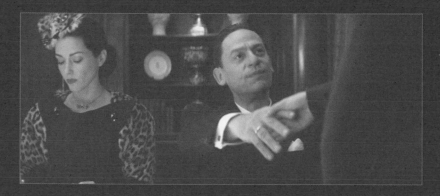

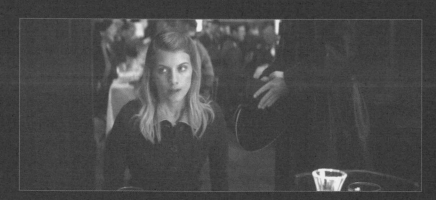
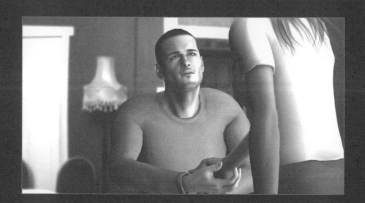

2.9

幽閉恐懼的空間

當劇中角色聽聞戲劇化或悲劇性的消息時，建議將鏡頭貼近該角色，以鉅細靡遺地呈現該演員的每一個細膩表演。長鏡頭的選用及演員在景框中的位置，皆可加強這個手法的效果，進而將演員侷限在狹小空間中。此手法營造出人們聽到無法承受的消息時，經常感受到的幽閉恐懼感。

為了放大此等情緒，導演可能會透過剪接至不尋常的視角，來讓觀眾略為感到迷惘。在這一節示範的景框中，是以長鏡頭來拍攝娜歐蜜・華茲（Naomi Watts）；雖然這是一個過肩鏡頭，但是，由於鏡頭的焦距非常長，因此，前景中的角色極為模糊，而背景也幾乎不存在，所以觀眾僅能看到她的表情。攝影機的位置也經過精心安排，以讓觀眾幾乎能直視她的雙眼，並感同身受。

當第二位醫生開始說話時，華茲看向景框的右側（女演員的左邊），不過，觀眾在一開始並未看到該醫生。過了一會兒，導演才切換鏡頭來拍攝他。有別於一般做法，這個畫面是從華茲的左邊拍攝的，這違反了攝影機運鏡路線的標準規則。由於

第一個畫面是從華茲的右邊拍攝，因此切換鏡頭至從她左邊拍攝，已跨越了動作線（連接對話中兩個角色的假想線）。這個剪接鏡頭若處理不當，將導致觀眾感到困惑，不過，因為華茲的頭和視線都已經轉向其左方，所以導演得以清楚地表達每個角色的位置。

另外，導演讓醫生極為接近攝影機（儘管沒有女主角靠近），並且讓華茲及另一位演員一左一右緊密地圍住他，藉此維持幽閉恐懼的觀感。他們比平常更逼近景框，使得畫面顯得異常擁擠。

如這一節所示，利用人物來營造這種幽閉恐懼感的效果最好。假如改以其他前景物體來營造，景框內的擁擠效果就無法這麼強烈。

《靈魂的重量》（21 Grams）由阿利安卓・崗札雷・伊納利圖（Alejandro González Iñárritu）執導。Focus Features 2003 All rights reserved

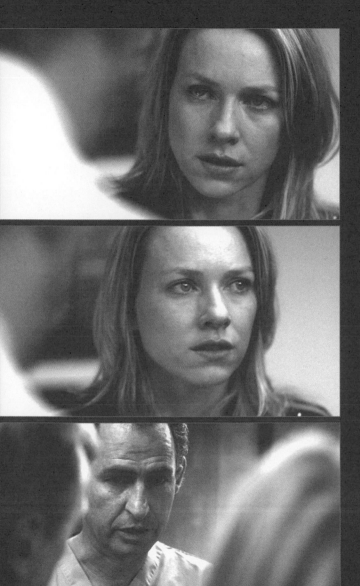

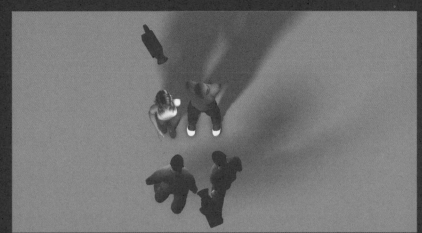

2.10

追蹤角色

當緊張的情勢到達臨界點，角色人物經常會不假思索地脫口說出他們的不安。若能拍得好，此場景將極能撼動人心，但是，你必須捕捉到主角的能量與慌亂。

你可以看到娜塔莉‧波曼（Natalie Portman）走向攝影機，攝影機則持續往左移動，並且往右搖攝，以將往前走的她保持在畫面中。

當她轉向她的右側（移動至螢幕左方），攝影機繼續移動並持續讓她留在畫面中。攝影機實際向左移的距離非常之少，不過，由於波曼先往前走後又右轉，因而造成許多令人困惑的動作。也因為這個場景是從障礙物後方拍攝，所以整體顯得更加戲劇化。儘管看不清楚障礙物究竟是石柱、床柱或其他物體，但它們的用意，都在於讓她看似被禁錮在一個叫人迷惘的世界之中。

兩位聆聽者的畫面，則是以靜態的攝影機拍攝，藉此反映出他們是以較為冷靜的態度，來處理當下的情況。這裡出現的問題是，若從移動中的畫面直接剪接到靜止畫面，會顯得極為突兀。其中一個解決方案，是先拍攝主要角色的臉部特寫，如此一來，你就可以跳接（jump cut）到該特寫，把它當作畫面間的轉場鏡頭。除此之外，也可以讓攝影機焦點保持在她身上（且不要拍到其他的角色），直到她面向兩位聆聽者。

此技巧有許多種運用方式，你不一定需要前景中的障礙物，但最重要的，是安排主角在攝影機逐漸遠離她時，往攝影機的方向走去，同時以水平搖攝的方式運鏡，好讓她保持在畫面中。然後，使她的行走路徑轉90度角，以跟上攝影機。長鏡頭使她往前的動作可怕地緩慢，且使她向左的移動顯得健步急馳，使得整個場景變得更加迷惘且如夢似幻。

《美人心機》（The Other Boleyn Girl）由賈斯汀‧喬維克（Justin Chadwick）執導。Columbia Pictures／Focus Features 2008 All rights reserved

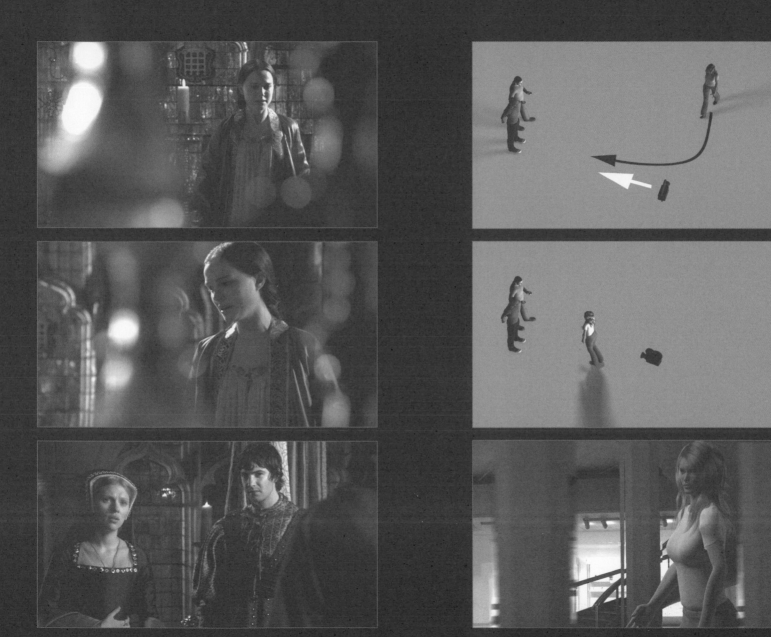

迷惘困惑

在任何角力戰的過程中，經常會伴隨著某個轉變的瞬間，某個角色獲得了優勢時刻。但這個片刻距離獲得解脫還有漫漫長路，該角色經常在此時面臨新的挑戰，而且還有另一個角色讓其感到迷惘而焦慮。妥善運用攝影機的運鏡，即可營造出這種幾近崩潰的感覺。

在電影《星際爭霸戰》中，當克里斯·潘恩（Chris Pine）坐上艦長的位置，無論他當時說了什麼，亦或其他人對他說了什麼，導演都希望能呈現該瞬間對於他有多麼重要。因此，導演在設置攝影機時，把艦長寶座置於景框正中央。然後，使攝影機往前移向側邊，接著將鏡頭轉向。此手法讓場景呈現輕微暈酒的感覺，並在景框左側空出空間，以供柔伊·莎達娜（Zoe Saldana）進入景框。即使觀眾沒有看到她走近，透過攝影機的運鏡，也能感覺到她似乎早已到來。她在此時說的話，也許會更加擾亂潘恩的自我認知，或是將他拉回現實，一切取決於所拍攝的場景類型。

此類攝影機呈斜角（Dutch angle）的畫面，只有偶爾採用，才能達到最佳的效果。假如你使用過多的斜角鏡頭，則無法發揮什麼作用。此外，相較於直切（straight cut）至斜角鏡頭，將其運用在移動中的攝影機運作，效果會更出色。

儘管整個場景角色間都可以進行對話，然而你會發現，等到最後，當第二個角色進入景框時再開始對話，所呈現出的效果最棒。因為，這樣就能夠在對話之前，為該轉變的瞬間蘊育足夠的能量，呈現更好的張力。

《星際爭霸戰》（Star Trek）由J.J.·亞伯拉罕（J. J. Abrams）執導。

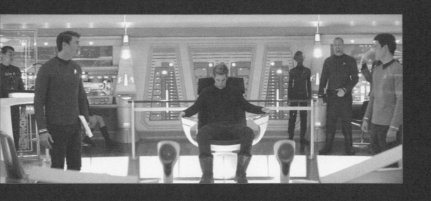
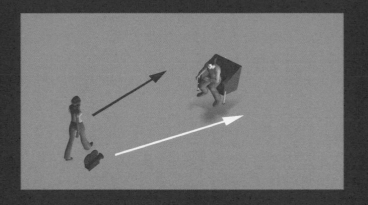
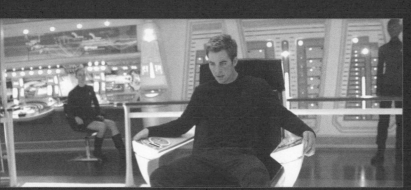
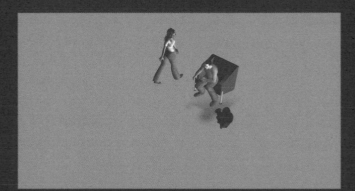
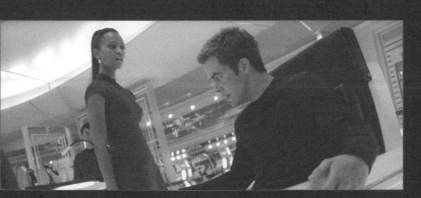

3.2

出入口的拍攝角度

出入口是進行對話的有趣地點，且經常被運用於角力戰場景中。例如其中一個人想要某樣東西，另一個人卻拒絕。在電影《幽靈世界》的場景中，史提夫・布希米（Steve Buscemi）正盡其所能地從史嘉蕾・喬韓森（Scarlett Johansson）身上挖掘所需資訊，不過她卻不感興趣。要特別注意的是，此時鏡頭的選用及攝影機的設置方式，都是成功刻劃此角力戰不可或缺的元素。

儘管布希米的角色並沒有惡意，但是，他的到來仍讓人覺得是一種打擾入侵。這點可以從喬韓森扶住門板的姿勢略窺一、二，因為她看起來像是會隨時甩上門離開。

拍攝喬韓森時距離十分接近，並且採用的是長鏡頭。這項安排的作用，主要是讓布希米比實際上顯得更加接近她和她家門口。此畫面也將門框排除在外，讓人感覺布希米似乎已經進入了屋內。這是心理層面上的巧妙技倆。

在對角鏡頭中，導演改採用較為廣角的鏡頭，並從距離更遠的後方拍攝。因此，我們可以同時看見門及兩個角色的情況。門看起來是可以隨時被關上或打開的，而觀眾也會注意到這一點。

於出入口拍攝角力戰場景時，可能會需要在每個演員身上分別運用不同的鏡頭，並從不同的距離拍攝大量畫面。不過，在剪接的時候，請限制自己只選用兩種拍攝角度及鏡頭（如這一節內文所示），對於呈現兩個角色間的力量失衡，這樣應該就綽綽有餘了。

3.3

交換拍攝角度

乍見之下，這種手法或許很像標準的正角／對角分鏡安排，不過，它其實有更多的精心規劃。在關鍵時刻，爭執的角力在兩個角色間發生時，男主角轉身離去。當他停下腳步，攝影機將他安排在女主角原本佔據的景框右側，藉此表示前一刻剛發生了力量的移轉。

少了這個動作，此重要的場景只會淪為一般的正角／對角鏡頭，其衝擊性也會隨之喪失。它讓兩個角色間產生的變化，不僅是以具象呈現，同時也在潛意識中發酵。因此，此手法十分強而有力，儘管它在設置上其實頗為容易。

第一個分鏡安排是經典的正角／對角鏡頭，因此女主角位於景框右側，男主角位於左側。而在男主角轉身離開女主角時，攝影機剪接至較廣角的畫面。然後，男主角往自己的左側（景框的右側）走去，女主角也在同時間從他的身後走向螢幕另一邊，到達景框的左側。假如沒有這些走位上的安排，亦即讓他們同時橫越螢幕，這個場景的位置關係將會讓觀眾感到困惑。此較為廣角的畫面也不可或缺，因為它顯示了他們換位的過程，充分說明了其中的力量移轉。

最後一個分鏡安排，同樣是經典的正角／對角鏡頭，不過角色已經交換位置，男主角因而位於螢幕的右側。

你可能會質疑，誰在螢幕右側、誰又在左側，真的有這麼重要嗎？儘管有許多理論，教導我們該把主要角色放在螢幕的哪一側，然而，大家卻顯少有共識。真正重要的，是能夠藉由改變角色在景框中的位置，確實將情節變化反映至畫面中。

《成名在望》（Almost Famous）由卡麥隆·克洛（Cameron Crowe）執導。Columbia Pictures 2000 All rights reserved

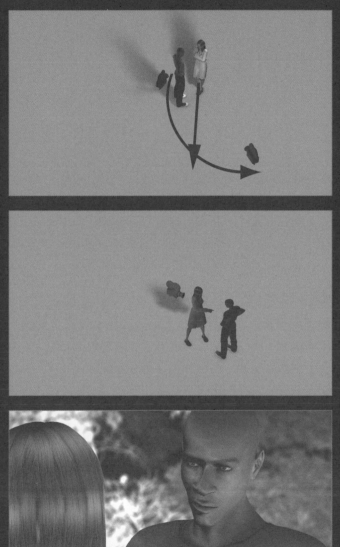
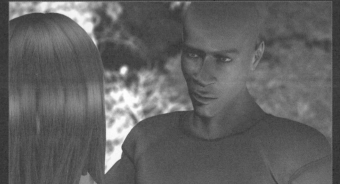

3.4

門口拍攝

角力戰若在秘密行動中進行,尤其能展現強烈的戲劇效果。同樣地,最扣人心弦的秘密,也是隱藏在最樸素簡單的場景中。這些畫面擷取自電影《美人心機》,它們展示了如何以剪影式的拍攝方法,反應出暗中進行的角力之戰。其中最重要的是,演員們被安排在介於室內與室外的邊界,以營造出不自在的氣氛。

劇中角色各執己見、互不相讓,然而,他們並非毫無保留地爭吵,而是被迫爭取比對方更強的力量。他們之間的爭執必須保持隱密(劇情需要),而且他們無時無刻都生活在眾目睽睽之下(劇情需要),因此只能輕聲交談,沒有任何戲劇性的舉動。導演可以在任何地方拍攝此場景,但是他卻將演員置於室內與室外間的門口處,以製造些許不確定性和不自在的感覺。也突顯出這兩個角色其實無處可去,因為他們不是在室內就是在室外。

室外的強烈光線,讓演員們以近乎剪影呈現,畫面也因此變得較有意思,否則,他們的靜止狀態可能使畫面顯得太過沉悶。由於必須讓觀眾清楚地聆聽並關心角色所說的每一個字,因此,導演安排此場景發生在介於兩個空間的邊界,也促使觀眾急於想知道,兩個角色間究竟發生了什麼。

當角色間的秘密對話,發生於其他人聽力可及的範圍內,但是又完全不能讓那些人聽到時,將顯得更為驚險刺激。假如你的腳本中包含了這樣的場景,不妨將角色安排在兩個空間之間的邊界,藉此營造出想要觀眾感受到的緊張氣氛。

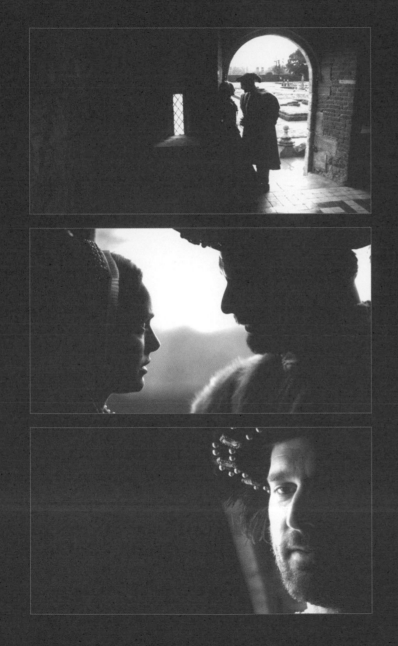

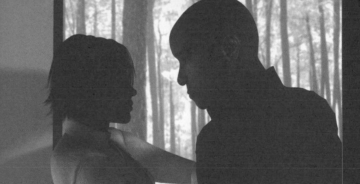

3.5

相反的空間

人們陷入角力戰時，對象往往不是自己所選擇，而是由於情勢所逼。在許多情況下，都是某個危險的環境，非其所願地將他們聚在一起，因此，觀眾會看到他們被迫與對方對質。

角力戰顯少會發生於劇中角色正在移動的過程中。即便是在戰場上，他們通常仍會在停下腳步時決一勝負。他們經常會停駐在出入口或障礙物前，面對著眼前必須克服的阻礙。此狀態宛如壓垮駱駝的最後一根稻草，導致他們開始向對方發出質疑。在處理此類場景時，不妨善加利用演員周遭的空間，以強調是外力迫使他們聚在一起。

在拍攝這個片刻時，大多會將攝影機擺在障礙物的其中一邊，然後，在劇中角色仍被困在同一個地點，且設法為爭論找出解決之道時，改將攝影機設置到另外一邊。

這些取自《魔鬼終結者：未來救贖》的場景，顯示劇中角色駐足在危險地區的邊界。由於該地點立有警告標誌及有刺鐵絲網，因此，這對劇中角色而言，無疑是個阻礙。導演將攝影機

置於十分低的位置，而劇中角色則憂心地往下看著眼前的空間。一旦他們開始交談，場景立刻切換至從他們背後拍攝的鏡頭，讓我們看到他們所不願意面對的險惡環境。

在攝影機轉向的同時，女主角也轉而面對男主角，因此在他們的交談中，我們得以看見她的臉。男主角也稍微改變他身體的角度，以避免完全背對攝影機。

在拍攝此類場景時，雖然你不需要實體的障礙物，但是若有的話會很有幫助。在這些畫面中的警告標誌，無論是從正面或背面拍攝，它始終位於螢幕的正中央；此安排不僅標示出劇中角色無法跨越的障礙，同時也能夠讓兩個角色中間隔著某個物體，以強調他們彼此之間的嫌隙。

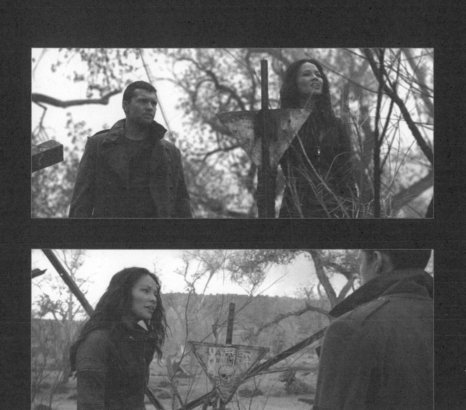

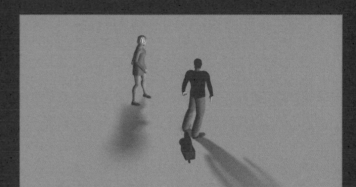

3.6

劇中角色的追逐

當一個角色渴望溝通，另一個角色卻興趣缺缺時，這樣的場景安排能夠產生極大的張力效果，其營造出一個角色試圖追逐另一個角色的感覺。通常，腳本中都會詳加描述此類場景，不過，這個技巧其實可以運用在許多結局令人吃驚的場景上，使其具有電影感。它可以有效地使演員的詮釋方式跳脫理所當然。

此類場景的攝影機設置並不困難，其基本原則就是跟拍被跟隨的角色，如此就能夠使觀眾產生追逐該角色的觀感，同時也反應出另一個角色正在做的事。在這一節的場景範例中，追逐的動作很細微，相較於真正的追逐，更像是一個角色在試圖引起另一個人的注意。因此，演員的實際動作不會大到從房間的這一端走到另一端。

在這個範例中，由麥爾坎・麥道威爾（Malcolm McDowell）飾演的角色在房間內四處移動，另一個角色則稍慢一步地緊跟在他後面。此些微的時間延遲非常重要，因為它能讓第二個角色看似努力追上第一個角色。

這個場景可以用單一攝影機拍攝，使其往前移動並水平搖攝，以追蹤後續的情節；或者，你也可以剪接至第二部攝影機。無論你選擇何種拍攝手法，都需要將第二個角色短暫地置於景框之外，讓他必須在某些時間點重新進入景框，藉此再次強調他正努力追上第一個角色。

《舞動世紀》（The Company）由勞勃・阿特曼（Robert Altman）執導。Sony Pictures Classics 2003 All rights reserved

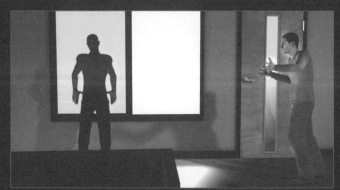

3.7

側臉拍攝

當某個劇中人物失去權勢,你可以在他進行最後的對白時,從其側面拍攝。雖然在你的導演生涯中,大部分的時間,都花費在設法呈現劇中角色的正面鏡頭,不過,在上述情況下,拍攝側面的效果將更為出色。此手法讓原本強大的角色,顯得受威脅而降服。

從角色側面拍攝的方法有許多種,然而,在這一節取自電影《星際爭霸戰》的範例中,它同時產生了多種不同的效果。透過長鏡頭拍攝,導演近距離地聚焦在景框中央的角色,讓他自其身後的場景中孤立出來。當他離去時,長鏡頭使他幾乎是瞬間離開景框,然後,導演隨之將鏡頭的聚焦移至背景中的角色,藉此呈現他們的反應。

演員很享受這樣的場景,讓他們得以詮釋一場戲劇性的演出,而且,他們最好的表現,大多發生在各個轉變的瞬間。很遺憾地,傳統的剪接模式,很可能錯失所有轉變的瞬間,因為導演會在當下將鏡頭切換至下一位說話者。反之,範例中的拍攝手法,則可確保導演不會錯失演員的每一個細膩表演,同時也免除從此近拍畫面剪接至其他畫面的必要性。

在處理完這個片段後,當其他角色正要離開他們的走位記號時,你必須剪接至較廣角的鏡頭。主要角色應是唯一讓觀眾看到走出近拍畫面的人。假如你讓其他人也走出該景框,昔日權勢英雄退場所造成的情緒衝擊,將大為扣分。

《星際爭霸戰》(Star Trek.)由J.J.・亞伯拉罕(J. J. Abrams)執導。
Paramount Pictures 2009 All rights reserved

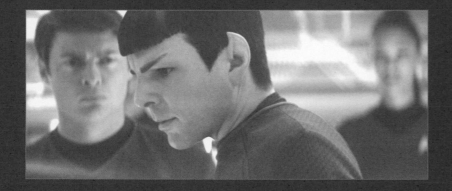

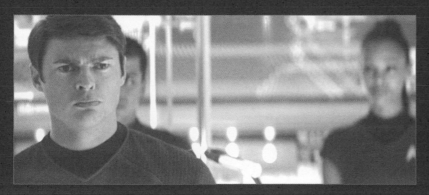

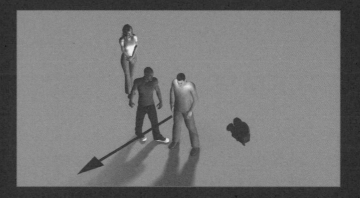

4.1

角度依據

當你所拍攝的場景包含非常多人，其中一種可行的方法是架設大量的攝影機，並拍攝無以計數的畫面，如此一來，你會有許多畫面可供剪輯。然而，你也必須確保這些所拍得的畫面，並非只有一個定場鏡頭，以及每個角色的近景（medium close-up），否則，該場景很可能會變得枯燥乏味，甚至糟至位置關係混亂，導致觀眾無法瞭解誰正望著誰說話。

假如該場景已經進行了一段時間，結果你突然剪接至之前沒說過話的角色，這種情形尤其容易發生問題。倘若你還沒確立該角色的位置，就必須在此時著手。

在這一節的範例場景中，麥特·戴蒙（Matt Damon）尚未發言，儘管觀眾可以在背景中看到他，但仍不甚清楚他所處的位置。當他開始說話時，其所交談的對象可能是屋內的任何一個人。

於是，導演剪接至對角鏡頭，以戴蒙的角度來看，該鏡頭位於他的左側。其他角色的位置安排，迫使他們必須移動身軀，才能夠看著發言中的戴蒙。此時喬治·克隆尼（George Clooney）與戴蒙有眼神接觸，其餘（較靠近攝影機的）角色則需要關切地轉身看他。這樣的設定，交代了戴蒙在場景中的確切位置。

如果導演直接剪接至克隆尼的中景，觀眾只會知道正在交談中的是哪兩個角色，但是無從瞭解每個人在屋內的位置。透過上述安排，導演在不造成位置關係錯亂的情況下，一併呈現多人的反應，而且，同時讓彼此交談的兩個角色保有眼神接觸。

在拍攝大群體時，請必須讓你的演員變換姿勢或移動位置，才能夠看見其他人說話。這樣的舞台安排不僅大幅提升場景的深度，還能使觀眾覺得他們正在觀看的現場即將有大事要發生，而非只是一堆演員在交談。

《瞞天過海》（Ocean's Eleven）由史蒂芬·索德柏（Steven Soderbergh）執導。Warner Bros. 2001 All rights reserved

4.2

視線依據

我們再一次利用電影《瞞天過海》的這個場景來做示範，因為，表現成員超過十人的對話，是導演所面臨的一大挑戰。在此場景中的每個人都有其意義，而且他們都有台詞要說。觀眾必須知道每個人的位置，誰坐在哪裡？他們又在想些什麼？為了做到這點，觀眾需要看到所有人都在聆聽由喬治・克隆尼（George Clooney）飾演的角色。

在拍攝克隆尼的畫面中，他靠牆而立並望向屋內。他可能正看著走進屋裡的某位角色。在此類場景中，有時候，你會需要明確地指出誰在跟誰說話（如上一節提及的角度依據）。不過，有時你只想把焦點放在克隆尼身上，並清楚呈現整個場景的設置與安排，以便觀眾跟上對話的內容發展。

克隆尼只看向一個方向，而所有人皆看向他，他們的視線透露他們在屋內的確切方位。在某些情況下，他們的臉部朝向攝影機，但是他們的雙眼卻明顯地看向旁邊，以強調其視線的方向。

於另一個畫面中，導演將攝影機擺在很低的位置，並讓兩個人看向同一個方向，他們轉頭的角度幾乎一致，可藉此強調其視線。這兩位演員的身體姿勢和眼神都不甚輕鬆，導演特意這樣安排，以精準地呈現他們正在聆聽克隆尼的狀態。

在拍攝此類場景時，你也可以移動攝影機，然而，當你開始剪接的時候，它很快會變得令人困擾。若想解決此問題，你不僅必須從多種角度拍攝大量畫面，還需要妥善地安排演員位置，並引導他們的視線方向，好讓每一個畫面都使人清楚理解什麼人坐在哪裡，誰又在聆聽誰說話。只有在場景明確的情況下，觀眾才有辦法將注意力放在相對較為複雜的對話場景上。

《瞞天過海》（Ocean's Eleven）由史蒂芬・索德柏（Steven Soderbergh）執導。Warner Bros. 2001 All rights reserved

4.3

群體改變姿勢的依據

在拍攝包含三個人的群體時，你可以在沒有剪接的情況下，也讓每個人都呈現在畫面中。儘管場景中的剪接技法本來就沒有錯，但是你可能會注意到，本書不斷強調的是一鏡到底的價值。剪接當然能讓你更彈性地掌控你想選用的表演，但另一方面，一鏡到底的拍攝方式，則會激勵演員竭盡全力地發揮，而且，相較於內含許多剪接鏡頭的場景，觀眾將更容易被帶入劇中的世界。當你想要他們仔細聆聽角色對話時，這一點的重要性會遠勝過一切。

此取自電影《慕尼黑》的場景中，劇中角色圍著桌子而坐，在攝影機前方留有極大的空間。導演讓攝影機以某個角度推拍，藉此顯示艾瑞克‧巴納（Eric Bana）與其他兩個角色間的位置關係。當攝影機距離變得較近時，巴納傾身向前，讓三個人仍能同時出現在畫面中。然後，攝影機在到達其最後的位置時，它往左側水平搖攝，以面對另外兩位演員。

雖然在此場景的整個過程裡，這三個角色不間斷地交談著，但是，此種運鏡方式讓重點從巴納的說話內容，轉移到其他人對其說話內容的反應上。進行到這裡後，你可以剪接至傳統的畫面，或是結束此場景。

若想要成功地呈現此類場景，你得要求演員在正確的時間點傾身，以使其保持在景框內。你可以從這些畫面截圖中看到，他們改變姿勢大多是為了配合景框。有些演員可能會對此感到難以配合，不過，請試著讓他們瞭解，他們的姿勢是能夠使其表演更為精進的重要細節。假如你要求某個演員向前傾，必須是因為你想要他顯得激進或好奇等需求，請向你的演員解釋攝影機的移動方式及場景圖（blocking），使其在表演層面上合乎情理，如此一來，他們會更願意為你處理好技術問題。

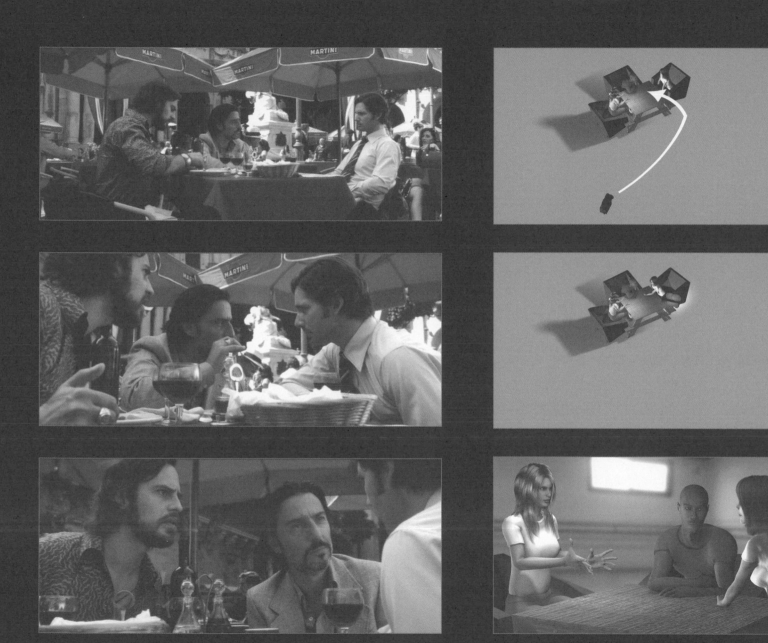

4.4

位居中央的角色

即使你所拍攝的群體人數很少，還是可能有人被冷落於對話之外。假如該角色是主角，與其把他丟到一旁，將他置於景框正中央的效果會更棒。

雖然實際達到的成果取決於角色及故事情節，不過，這樣的位置安排方式，通常會讓居於中間的角色產生一種不自在感。本節範例中，札克・布瑞夫（Zach Braff）與其他兩個人坐在同一張沙發上，而且很明顯地感到不舒服。這裡許多的不自在感，都是透過導演精心嚴選的細節來傳達，例如：要求另一位男性演員赤裸上身，安排其抽煙，以及讓布瑞夫略為低頭。這些安排皆為此場景貢獻良多，但是，攝影機的位置同樣非常重要。

同時呈現三個角色的廣角鏡頭，於拍攝時，攝影機與其頭部等高，並且正對著他們。主角位於景框中央，因此觀眾能夠注意到他，儘管他開口的次數最少。此安排也為畫面增添了些許趣味性。

其他兩個角色的畫面，則分別是從景框的右側遠處及左側遠方拍攝。使得他們看似向布瑞夫施壓，即便他不在畫面裡。在分鏡安排上，他們幾乎靠著景框邊緣，以讓觀眾瞭解他們正在坐著。此舉也使得整個場景的窘迫及不自在感得以延續。

儘管平時，你可能花不少時間在阻止演員直接互看對方，不過，此分鏡安排正需要布瑞夫兩旁的演員，直接面對彼此地交談。否則，他們的肢體語言將變得太過隨興，導致整體安排會使觀眾誤以為場景中的每個人都有參與對話。透過讓這兩個演員互看彼此，而不是看向主角，即可讓觀眾察覺布瑞夫感到自己被排擠。

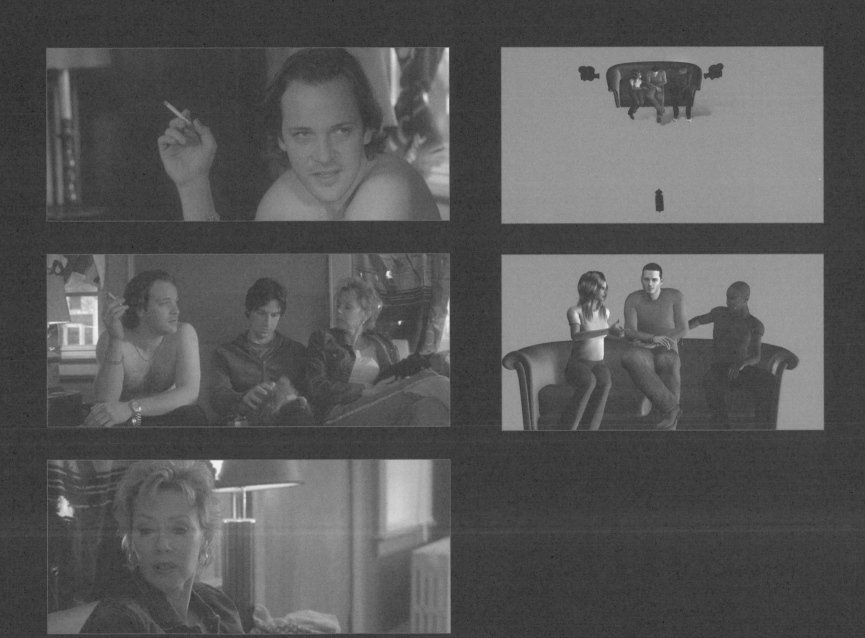

4.5

呈直線排列

當場景中有三至四個人，該怎麼安排讓他們全部都能在畫面中，又能避免永無止盡的剪接呢？其中一個方法，即是將他們排成一直線，並指定其身體面對的方向，好讓該場景在大部分的時間裡，都能夠呈現他們的臉。

假如此場景中的三個人皆面向吧台，就無法有效地達成此作用，因此，離攝影機最近的角色必須背向吧台。由於她正端著飲料，所以這樣的姿勢合乎情理。這樣的合理化十分重要，部分原因是為了讓演員感到自在，此外，也可避免該畫面的安排顯得牽強。

倘若女主角從頭到尾都盯著另外兩位男士，就必須不斷地剪接至她的對角鏡頭。這也是為什麼在此場景一開始時，導演安排她將頭轉向攝影機，且對著舞台揮手示意。但這裡再次強調，

她這麼做需要有充足的理由，其必須是因為劇情所需。

儘管該片導演的確有使用對角鏡頭，而且用了不只一次，然而，他運用此主鏡頭來將對角鏡頭的次數降到最低，藉由減少剪接次數，導演提供場景更好的節奏感，並促使觀眾仔細聆聽對話的內容。

畫面中的兩位男士正轉身聆聽女主角，透過同時拍攝他們兩位，導演得以從廣角鏡頭直接跳接至他們的近景。相較於讓每個人都擁有特寫鏡頭，而迫使導演非得在兩個角色間不斷剪接、剪接再剪接，這種處理方式會流暢得多。

《北國性騷擾》（North Country）由妮琪·卡羅（Niki Caro）執導。
Warner Bros. 2005 All rights reserved

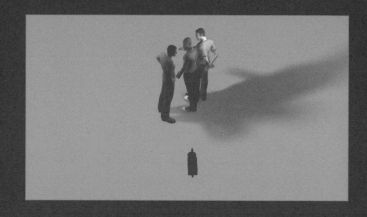

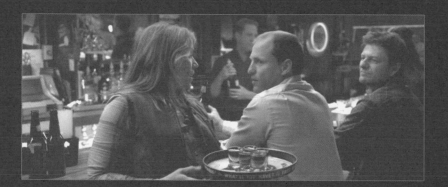

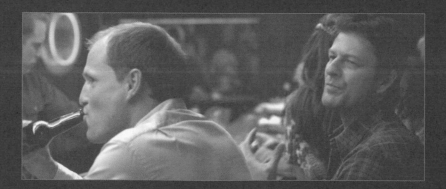

4.6

三人形成的直線

當你想要所有演員都專注在某樣外界的事物上，請妥善安排他們的位置，使他們在該場景的發展過程中，全部保持在景框內。建議將他們排成一直線，稍微與鏡頭呈一個角度，並讓每個人都望向遠方。若安排他們站在某樣物體的邊緣，這種手法尤其能出色地表現，例如靠在陽台或是如這一節的範例般，站在船的舷欄。

但是此手法有個陷阱，假如演員一個接一個地就定位，畫面看起來會十分喜感。為了避免這一點，不妨讓位於中間的演員先進入景框，如同綺拉·奈特莉（Keira Knightley）在這裡所做的一樣。接著是離攝影機最近的角色，然後，離攝影機最遠的角色則是在對話進行片刻後，才進入景框。

在此部電影中，這是非常令人興奮的時刻，不過攝影機並未移動，導演只是巧妙地運用演員的視線及頭部角度，即為該場景帶來更多戲劇張力。

首先，所有人皆看向遠方。然後，導演將焦距放在最近的演員身上，並在該演員說話時，讓奈特莉直接看著他。（在現實生活中，她應該不會這麼做，因為她看不到他的眼睛。不過，此安排在螢幕上的效果很好。）最後，當奧蘭多·布魯（Orlando Bloom）開始發言，焦距轉而放在他身上，且離攝影機最近的演員轉頭看向他。然而奈特莉仍需保持面向攝影機，這點十分重要。由於布魯距離攝影機非常遠，使得他的臉在景框中顯得很小；倘若其他兩個人皆轉頭面向他，此畫面將變得空洞，衝擊性也會大幅降低。

《神鬼奇航 2：加勒比海盜》（Pirates of the Caribbean: Dead Man's Chest）由高爾·韋賓斯基（Gore Verbinski）執導。Walt Disney Pictures 2006 All rights reserved

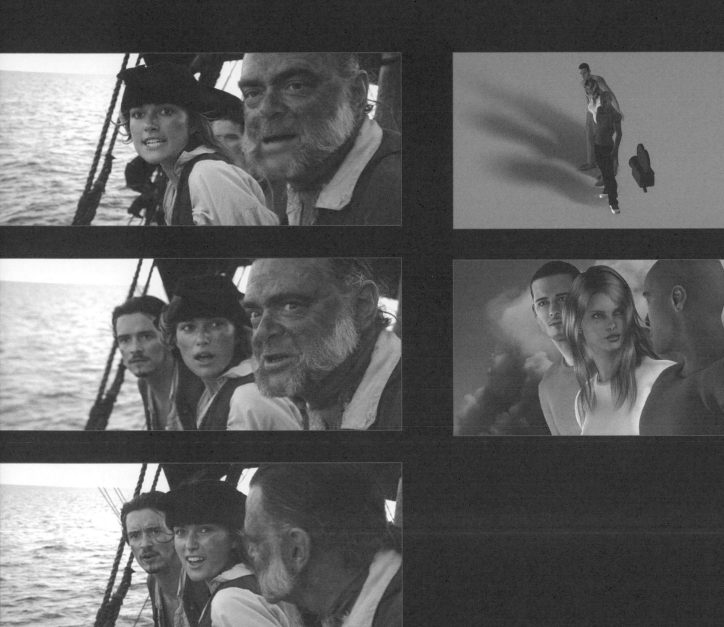

4.7

主線人物

在許多群體對話的場景中,大部分的情節,都發生在其中兩個主要角色的身上。他們身邊或許圍繞著其他人,不過,只有他們兩個之間的對話才是最為重要的。在這樣的場景中,你可以運用標準的正角／對角鏡頭,呈現出精彩的效果。

與其近距離地拍攝主角,不妨從整個群體的外面往內拍。如此即可將每個人都包含在畫面中,因此,就算兩旁有人插嘴,我們也看得到且聽得到他們說的話。

這一節的圖解中,說明了攝影機的位置安排方法。請想像兩個主要角色之間有一條線,兩部攝影機即分別置於該假想線的兩端。這樣的分鏡安排出奇地簡單,且無需任何運鏡動作、特寫,或是其他畫面。它之所以可行,是因為你有四個演員,而且他們身處嘈雜的環境裡。在這種情況下剪接,可能會造成問題,因為你的演員會需要時時計算從一個鏡頭到另一個鏡頭之間,他們的肢體動作所花費的時間,以避免產生不連戲的錯誤。你可以透過拍攝特寫鏡頭,來彌補此類錯誤,然而,僅拍攝兩個角度,仍是讓此分鏡安排呈現最佳效果的方法。

在電影《真愛旅程》中,這個分鏡安排非常成功,因為,導演在之前的場景就使用過此安排,然後在過了頗久之後,又再使用一次。此時,劇中的許多事物都已經改變了。導演藉由採用相同的拍攝角度,並且僅略為更動劇中角色的衣著,讓觀眾得以體認到,當事情看似改變得越多,其本質上越是從未改變。倘若他讓此場景包含大量的運鏡,以及多種角度的畫面,就不可能達到這種效果。

《真愛旅程》(Revolutionary Road)由山姆曼德斯(Sam Mendes)執導。Paramount Vantage 2008 All rights reserved

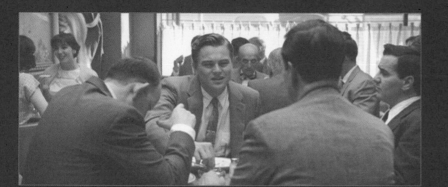

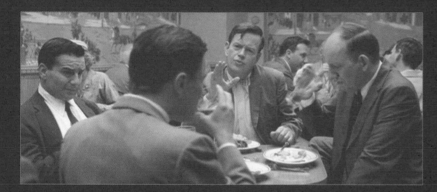

4.8

靜止不動的攝影機

有時候，在拍攝過程中，你最不需要做的就是移動攝影機。取自電影《火爆浪子》的場景中，傑夫·科納韋（Jeff Conaway）幾乎沒有移動，攝影機更是完全靜止不動。藉由其他圍繞在他身邊的角色，有不少大幅度的動作，進一步突顯科納韋在此場景中穩如泰山。

但前提是，除非你有一個角色顯得非常酷、強壯或可靠，並且被其他興奮（如同此範例）、驚恐或深感壓力的人圍繞著，你才可能成功地呈現此種分鏡安排。

由於攝影機完全靜止，主要角色的動作又僅止於轉動頭部，因此，為此場景增添視覺趣味性就變得非常重要。在這個場景中，導演將攝影機安排在距離十分遙遠的位置，並且採用長鏡頭。此設定使遠方的背景顯得模糊且較為接近，再一次讓觀眾

的注意力集中在這個小群體上，而不會受其他事物吸引。其他角色移動的原因，部分是為了增加視覺趣味性，同時也是為了把臉轉向攝影機。透過看向彼此及科納韋，他們得以向觀眾展現更多的表情。

最後，其中一個角色轉身背向攝影機，準備從科納韋面前跑出此分鏡。當你設置了如此靜態的場景，就必須以強烈的方式結束它，否則，接下來的剪接鏡頭將會讓人感到突兀。藉由讓一個角色跑到螢幕前，或是轉身背向攝影機（如本範例所示），就能達到所需的效果。

《火爆浪子》（Grease）由藍道·克萊瑟（Randal Kleiser）執導。

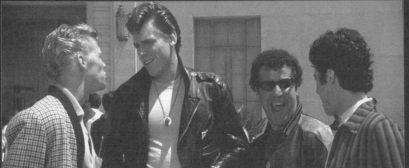

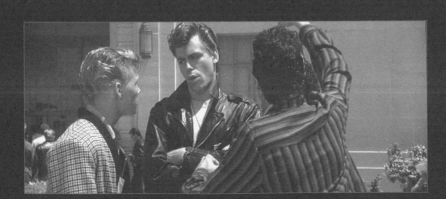

4.9

圓桌拍攝

拍攝多人圍著桌子就座的對話場景,是一項極大的挑戰。倘若非得讓觀眾清楚每個人的交談對象,情況更是棘手。有時候,對話內容普通且無關緊要,但是,在這樣的場景中,觀眾絕對會知道布萊德・彼特(Brad Pitt)是這場戲的主要焦點。而且,正因為他是布萊德・彼特,所以為運鏡拍攝省下了不少功夫,不過,導演可沒有因此而偷懶。

此場景是由一個簡單的定場鏡頭展開,以說明每個人與他人之間的位置關係。由布萊德・彼特飾演的主要角色,不僅身上的燈光最強,動作也最大,他的整個身體傾向景框內,因此觀眾立刻看到他,並且記住他在房間內的位置。

在下一個畫面中,他位於景框的右側,並看向景框左側。其他角色也在畫面中,坐在他的左邊,然而,正在說話的角色卻沒有面對攝影機,此舉強有力地將觀眾的注意力留在布萊德・彼特身上。

然後,導演剪接至類似的畫面,攝影機的位置也與之前雷同,只不過這次是將布萊德・彼特安排在景框左側,並使其看向景框右側。不只是他在景框中的位置,他身體傾斜的角度和視線方向,皆讓他的位置和這群體與他之間的關係,深植觀眾的腦海。

於此類場景中,在展現了這麼多細節後,你就可以輕易地切換至特寫等各種畫面。只要你不斷地切換回上述兩個鏡頭,就能長保這個場景的佈局清楚明瞭。

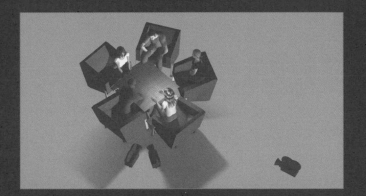
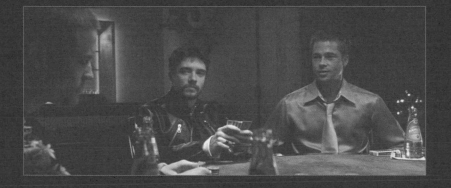
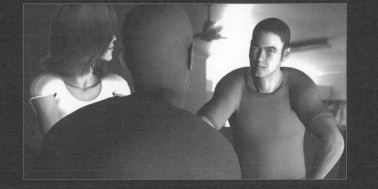
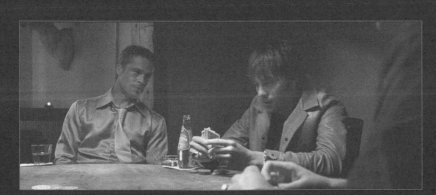

4.10

擴展的群體

導演通常易於將群體對話場景視為難題，即使不然，也至少會視其為挑戰。然而，最出色的導演，反而會將其視為闡述故事情節與揭露角色的大好機會。若有真功夫，就能夠毫無剪接地達到所有目的。

在這個擷取自電影《慕尼黑》的場景中，開場鏡頭是艾瑞克·巴納（Eric Bana）的特寫，同時伴隨著發生在其身後的對話。觀眾從他臉上讀出的東西，重要程度等同後方的對話內容，因此，即便背景呈現失焦狀態也沒有問題。

攝影機在推軌上極其緩慢地向後移動，在其移動的過程中，原本在背景的人向前走入景框。導演並未選擇剪接至背景的人，亦或讓巴納轉頭面向他們，反而是直接讓其他角色走向他，並且傾身進入景框。然後，他們走回背景繼續交談，並不斷重複來來回回的動作，直到全數圍繞在巴納兩旁，而攝影機也在此時抵達其最後的定點。

身為導演，你可以在此時結束這個場景，或是剪接至不同的拍攝角度。假如你剪接至靜止的攝影機，請確保在剪接之前，此場景的攝影機運作已經停止。假如你欲剪接至移動中的鏡頭，請在此場景的攝影機仍在移動時進行剪接。

在參考本節的電影截圖時，或許有人會認為這樣的分鏡安排與現實大相逕庭，不過，此部電影的情境使得這個場景能夠順利進行。觀眾十分在意巴納的反應，並且專注於觀察周遭事件對他所產生的影響。若你計劃以移動中的單一鏡頭拍攝整個場景，請確保你的主角是該場景真正的重點，同時也是其他角色所關注的絕對焦點。只要其他角色熱切地想要從主角身上得到什麼，無論是他的反應或意見，他們在此景框中的位置安排就可以讓人信服。

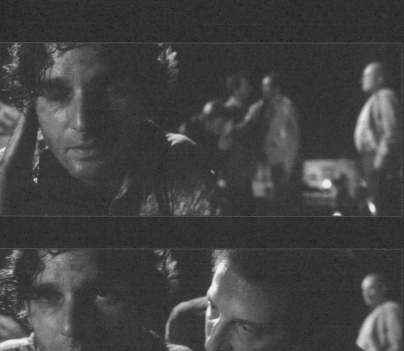

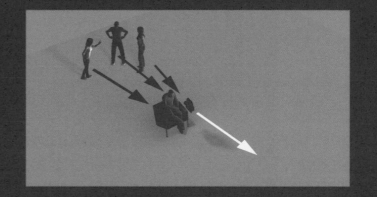

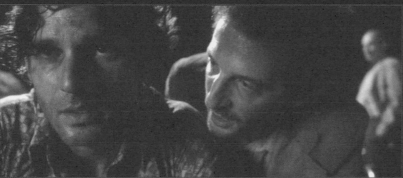

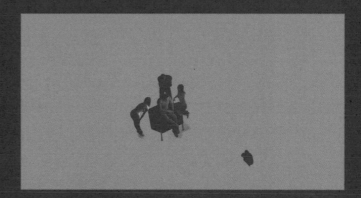

5.1

長鏡頭空間

當兩個角色初次見面，你必須竭盡所能地完美呈現該瞬間。好的編劇會將當時的對話量降到最低，因此，你需要運用畢生所學的所有視覺技巧，來使這兩個角色之間產生連結。

長鏡頭可以同時呈現遠距離感及近距離感，非常適合運用在兩個角色初次見面的對話場景。在這個擷取自《巴黎我愛你》的畫面中，娜塔莉·波曼（Natalie Portman）距離攝影機極為遙遠，但是長鏡頭使她看起來比實際上更近。

當她走向攝影機，長鏡頭使得她往前移動的距離細微地幾乎感覺不到，因此，她花了很長的時間才得以穿越狹長的走廊。導演以完美的手法呈現出：儘管這兩個角色之間的連結已開始萌芽，但是他們仍需要花一些時間與心力，才能夠確立彼此間的關係。

拍攝男主角的對角鏡頭，所採用的鏡頭比剛才略短，而且他在窗框內的位置偏下，使他看起來顯得脆弱而孤單。

地點選擇的重要性，等同於鏡頭的選擇及攝影機的位置安排。倘若導演僅是讓波曼穿過房間，效果就不會這麼顯著。因此，導演選擇讓她從最遠的那面牆開始，走過一個房間後，一路穿過一條長長的走廊，這種穿隧效應（tunneling effect），暗示她正努力地朝他邁進，而不只是過來和某個無關緊要的人交談。

在最後一個畫面中，你可以看到導演善加運用波曼走進光線的動作。當她靠近攝影機的時候，窗外射進的光線使她顯得容光煥發。雖然在這個故事裡，她的交談對象是一個盲人（所以看不見她臉上的光芒），不過，展現她的欣喜神色，其實是為了讓觀眾感受到他們之間的連結已經建立。

《巴黎我愛你》（Paris, je t'aime）（故事名稱：《聖丹尼斯》〔Faubourg Saint-Denis〕）由湯姆·提克威（Tom Tykwer）執導。

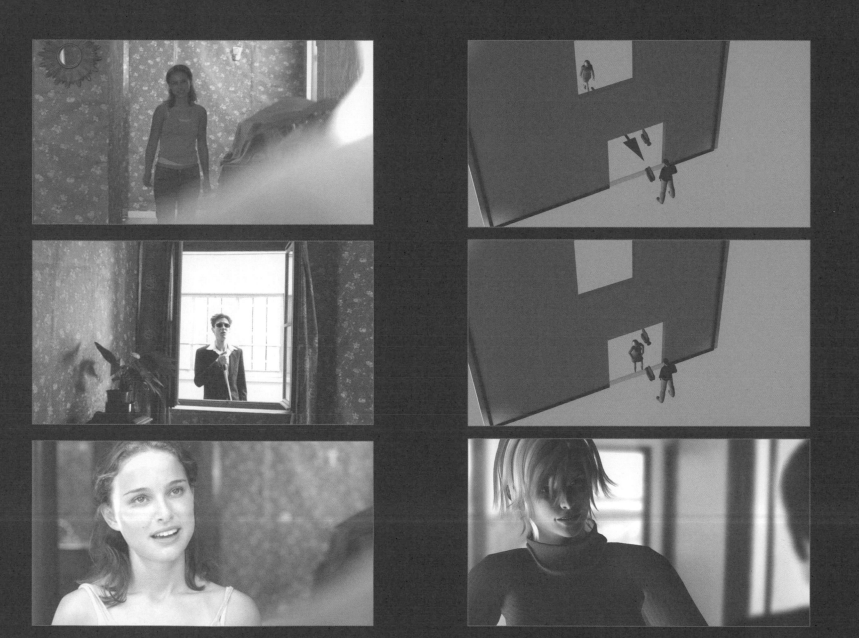

5.2

障礙物

在本章中的許多章節裡，你會發現，當我們試圖建立角色之間的連結時，經常會安排他們分隔兩地。編劇喜歡盡量讓情侶們長時間分開，藉此吊足觀眾味口，而導演為了將此目的反應在螢幕上，則需要透過視覺上的規劃，將主角彼此隔開。

在電影《遲來的情書》中，導演在兩個角色間設置了實體的障礙物——書櫃。藉由從非常遠的距離拍攝，讓該障礙物的尺寸得以完整呈現，因此，觀眾看到書櫃聳立於兩個角色之間。

但儘管有了這個障礙物，劇中角色間的對話並未間斷。然後，出乎意料地，導演剪接至穿過書櫃拍攝的麗芙·泰勒（Liv Tyler）；這是令人愉悅的驚喜，因為這表示他們其實可以看見對方，而他們彼此間的連結也在逐漸成形。第二個畫面採用的則是長鏡頭，不僅讓書櫃顯得模糊，也縮短視覺上的距離，因此泰勒看起來比實際上更近。

請不要低估這些象徵障礙物的威力。我們很容易將其視為電影理論而不予以重視，然而，這些技巧實能大幅提升電影的豐富程度。雖然觀眾不會意識到你正在做的事，不過，將障礙物置於兩個角色之間，然後開啟障礙，將會影響觀眾的觀賞情緒與經驗。

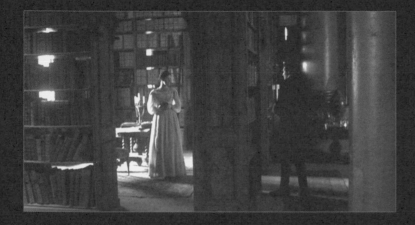

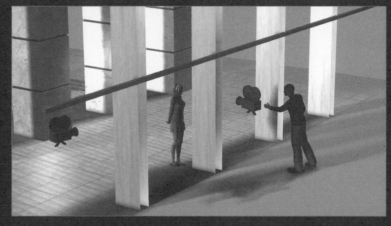

5.3

背對攝影機

這是電影《一九八四》中的代表性畫面，其充分闡述讓演員背對攝影機，如何完美地呈現一場重要的對話場景。劇中演員的確偶有瞥視對方一眼，或是轉成側面以看著彼此，然而大多數的時間，他們都是遙望著遠方的景色。

這種畫面的分鏡安排極為簡單，只要攝影機跟角色頭部等高，並與演員有一小段距離即可。然而，為了達到最好的效果，導演還是會確保觀眾看到前景、中景以及背景。這個原則可以用來為任何畫面增添美感，不過，對於劇中角色的動作細微，或是他們的臉部被遮住等情況，此原則尤其重要。

在這個畫面中，演員位於中景，背景是特殊的景象，前景則是由樹枝和綠葉構成。在這裡，劇情內有充分的理由需要觀眾看見前景與背景。因為該背景是夢境中的一部分，而前景的樹枝，說明他們正站在之前出現過的森林邊緣。或許有人會質疑，導演這麼做的目的，只是單純地給觀眾看到他們應該看到的東西，以讓電影合乎情理。儘管這可能是事實，但是，真正出色且令人印象深刻的影像，經常都會運用到強而有力的前景、中景和背景。你可以嘗試不同的安排，即便它們並非特別與劇情有關。

不過，該在什麼情況下讓角色背對鏡頭呢？此手法不該經常使用，唯有劇中角色正看著對他們意義重大的事物，觀眾即使沒有看見他們的表情，也能夠瞭解他們的對話內容時，才可以予以採用。當場景符合這些準則，這種分鏡安排將賦予其更多的潛能，並且建立兩個角色在螢幕上堅不可摧的羈絆。

《一九八四》（Nineteen Eighty-Four）由麥克‧瑞福（Michael Radford）執導。Umbrella-Rosenblum Films Production 1984 All rights reserved

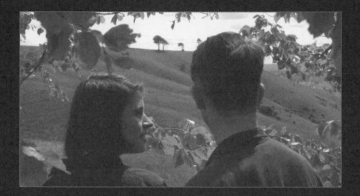

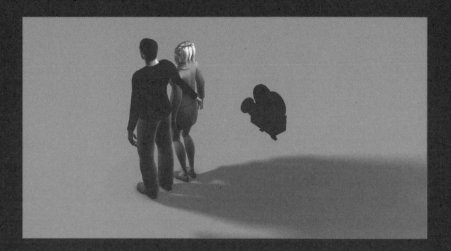

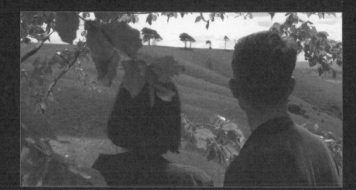

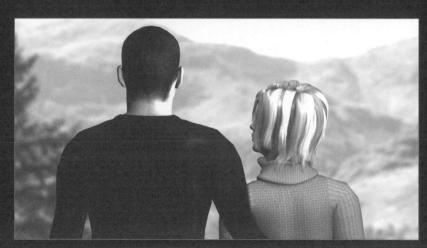

5.4

角度推拍

即使是最優秀的導演，仍不時會使用到正角／對角的拍攝方法，不過，他們在使用時，總會增加一些細微變化。這個擷取自《蘇西的世界》的場景，即以最低限度的攝影機運鏡，讓一個平凡的分鏡安排，變得具有戲劇效果。

開場時，兩部攝影機分別拍攝每個角色的近景，但是當他們開始交談，攝影機開始朝向演員推拍。拍攝每個角色的攝影機速度一致，因此，當導演在兩者間切換鏡頭時，他們在景框中的臉部大小也會相同。此舉讓他們之間產生關聯，假如攝影機僅往其中一個演員靠近，它就會將注意力吸引至該角色身上。透過讓兩部攝影機同時往前推拍，就可以將兩個角色牽連在一起。

倘若演員像這個場景一樣，幾乎靜止不動，並且彼此面對面，這個拍攝手法將十分有助益。一般人很少會正對著彼此，因此，在做這樣的位置安排時，必須保持小心謹慎。在本範例中，他們都專注於男主角正在製作的瓶中船（ship-in-bottle），讓他們有合理的理由如此坐著。假若你沒有機會使用道具，就應該在理由充足的情況下，才可以讓一個演員直接面對另一個演員，例如：老師對學生訓話的場景。

在此手法中，攝影機的移動應該要非常緩慢，使觀眾無從察覺其運作。設置攝影機時，請讓演員的雙眼，維持在景框中的同一個水平線，以免推拍時需要垂直搖攝或提高攝影機的高度。

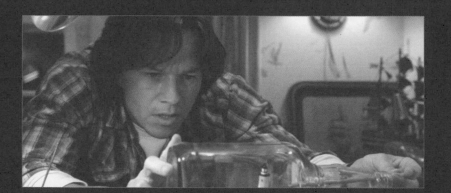

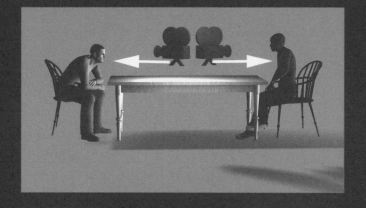

5.5

背對另一人

兩個角色之間最深厚的連結,很可能發生在其中一方試圖躲開另一方的時候。此技巧對於感情戲非常重要,因為,觀眾會感受到那份同時被拒絕與追求的和諧關係。

這個取自電影《心靈角落》的畫面,藉由讓其中一位演員頻繁地到處走動,並安排另一位幾乎留在原地,來示範如何透過靜止不動的攝影機,捕捉他們之間的動態關係。畫面中的女演員不斷刻意地找事情忙,她時而煮咖啡,時而在房間內四處打轉,期間甚至離開了那個房間。大多數的時間裡,她都是背對著男演員。這種安排,不僅能夠讓她的臉隨時面向鏡頭(以讓觀眾瞭解她的感覺),還可以呈現出她對他的抗拒。

而男演員的表演則相對比較生動。儘管他大多站在同一個位置,但是,無論女演員走向哪裡,他的身體都會傾向她,藉此明確地表示他對她的興趣。在某個時間點,他往她靠近,不過很快地又往後退,因為她試圖閃開他。

當女演員離開房間時,導演讓攝影機留在房間裡,而沒有切換鏡頭以顯示她的去向,因此,觀眾感受到一種懸在那裡的尷尬感。

此場景可謂將這個構思發揮地淋漓盡致。你可能不會想直接仿傚,然而,你可以運用相同的原理,甚至將其簡化,利用一部靜止的攝影機,並安排其中一個角色在另一個角色的身旁不時走動,同時不斷地背對對方。這樣的安排,即可在他們之間製造出緊密的連結。

在試圖於兩個角色之間建立連結時,切勿認為你必須時時讓他們面對彼此。有時候,拒絕看向某個人的設定,對觀眾而言更具吸引力,該角色也需要更多的情感刻劃。

《心靈角落》(Magnolia)由保羅‧湯瑪斯‧安德森(Paul Thomas Anderson)執導。New Line Cinema 1999 All rights reserved

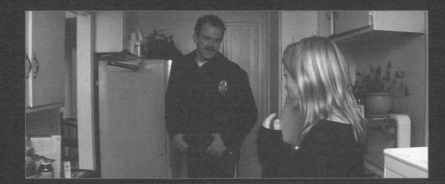

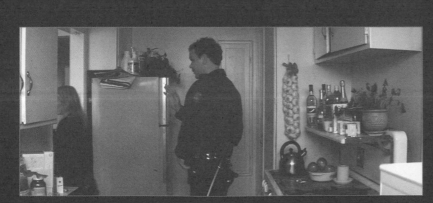

5.6

跳舞的移動

跳舞的場景大量地被運用在電影中，無論該部電影是否跟舞蹈有關。大部分的原因是因為，它給予導演讓兩個角色身體靠近的機會，即使他們在情感上或許不這麼親近。觀眾會覺得跳舞場景充滿樂趣，使其能夠瞥見劇中角色可能前往的方向。

就攝影機方面來說，跳舞場景也提供了非常多種的拍攝方式。近年來，大家傾向將攝影機置於舞池，並在演員於其中漫舞時，呈圓形曲線地繞著演員拍攝。儘管那種方法也可行，不過，這部電影的場景說明，在演員移動的過程中，其實可以讓攝影機完全固定不動。

首先，一個簡短的畫面顯示兩個角色同步移動，然後，導演剪接至腰部高度的攝影機，且其鏡頭呈仰角拍攝。除了為了細微調整而做的更動，其它時間攝影機完全沒有移動，取而代之的，是利用演員的轉身來輪流顯示他們的臉部。

演員會隨時注意鏡頭，並且應該為自己的動作計時，讓觀眾自始至終都能看見其中一位演員的臉。當有任何一人轉而背對鏡頭時，他們不應有任何遲疑或逗留，其中一人即該轉身。然而，請特別注意，別讓他們看起來是很明顯刻意地把臉部移入畫面中。

雖然攝影機的設置十分簡單，不過，此手法需要大量的彩排，才能夠正確地掌握時間安排，以確保演員的動作和對話內容搭配地完美無缺，並且讓每個角色的臉都能在對的時間點呈現在螢幕上。

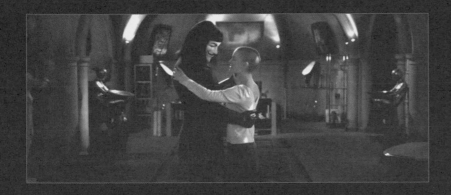

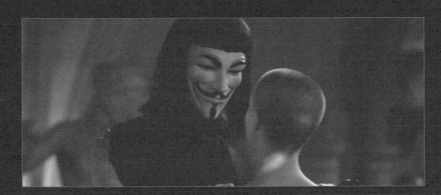

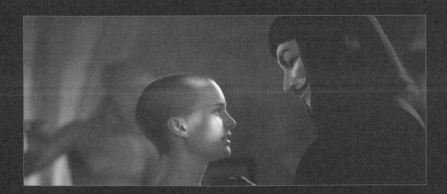

5.7

局外人

一個渴盼與他人之間產生連結的角色，往往會引發觀眾的同情心。你需要小心地拍攝此類場景，以免該局外人看起來像是愛無病呻吟的入侵者。史匹柏（Spielberg）導演藉由將亨利・湯瑪斯（Henry Thomas）擺在主要的群體之外，來示範此手法的操作方式。

在第一個畫面中，湯瑪斯試圖引起其他人的注意。儘管觀眾看得到他，但是他不僅位在群體之外，距離攝影機最遠，而且還身處景框內相對非常陰暗的位置。此處的風險是他可能太過隱密，而幾乎消失在景框裡；因此，導演將他的臉安排在景框正中央，無論垂直方向或水平方向皆是如此。這樣的安排，讓觀眾絕對會看到他。

第二個畫面採用較長的鏡頭拍攝。雖然湯瑪斯仍差不多待在同樣的位置，但這個畫面是從不同的角度拍攝。某個人的背影剪影，佔去了景框絕大部分的空間，此舉將觀眾的心情，也一併帶出了那個圈子。這個安排共有三個作用：首先，它說明該角色位在該群體之外；再者，它讓觀眾覺得自己跟他一起坐在外面；最後，它將觀眾與他連結起來，因為畫面中唯一清晰的就是他的臉。

第三個畫面看起來近似於開場鏡頭，不過，其實它是從另外一個角度所拍攝。此時，湯瑪斯繞著桌子走，並背向攝影機。此安排不僅再次強調他在此場景中是個局外人，也顯示他正在彰顯自己，並具體地將自己推向人群，使得他不再被漠視。

此場景中發生的對話非常狂暴，相較於視覺上所呈現的人際關係，對話內容的重要性或許仍遜色幾分。史匹柏導演同時也充分地展示，「重複」可以是十分有力的武器。當你在運用此手法時（決定某個角色身處的位置，以反應他們的身分），只要於幾秒鐘內重複強調該重點三次，就能夠徹底發揮其效用。

《外星人》（E.T.: The Extra-Terrestrial）由史蒂芬・史匹柏（Steven Spielberg）執導。Universal Pictures 1982 All rights reserved

5.8

操弄空間

假如兩個角色間的談話或情感特別濃烈或激情，你可以透過鏡頭的選用來反應其間的化學效應。藉由使用多種不同的鏡頭，你將能夠營造出些微恍如夢境般的感覺，如同我們在情緒激動時感受到的一樣。

第一個畫面比大部分的過肩鏡頭都有意思，因為它的攝影機距離比平常要遠，而且，劇中角色的臉部幾乎位於螢幕正中央。由於演員被安排在置物櫃旁邊，因此，這也可能是因為攝影機無法再往左移的原因。不過，無論這樣的安排是否刻意，它的作用都是讓拍攝瑞斯‧里奇（Reece Ritchie）的畫面顯得強而有力，展現出他與莎柔絲‧羅南（Saoirse Ronan）之間的連結。倘若如同以往地，觀眾只看到羅南的肩膀，或是她的頭部邊緣，效果就不會這麼強烈，但是，她幾乎整個頭部都在畫面中，觀眾因而能感覺到里奇多麼熱切地看著她。

於這部電影中，在剪接至本節所示的第二個畫面之前，還有更多其他的畫面。而拍攝此畫面的攝影機位置幾乎與第一個畫面相同，不過，它採用的是較為廣角的鏡頭。此舉不僅讓兩個角色看起來離攝影機較遠，同時也拉長了他們彼此間的距離，而身旁走廊的比例也隨之放大。攝影機在運鏡時略為四處飄移，以達到增添細微驚慌感及迷惘感的效果。在營造出如此美麗的瞬間之後，又讓其陷入更為不真實的情緒，這對於導演而言，是個勇敢的抉擇。

接下來的畫面幾乎直接正視羅南的雙眼，讓觀眾感到驚喜。這樣的安排，透露剛才建立的關係已更加地鞏固，因為在此時，觀眾已經能從里奇的角度觀看這個場景。

一般導演可能會選擇從演員靠走廊的那一端拍攝，而非置物櫃那端，也很可能滿足於標準的正角／對角鏡頭。但從本節的範例中你可以發現，若把視覺效果發揮到極致，將能為場景增加無限張力，即使其中的對話相對比較簡單。

《蘇西的世界》（The Lovely Bones）由彼得‧傑克森（Peter Jackson）執導。DreamWorks SKG 2009 All rights reserved

5.9

來回踱步

當發表演說的劇中角色,試圖與他們說話的對象產生連結時,雖然結果成功與否取決於腳本,但是,導演必須呈現出該演說對群眾產生的影響。

在開場鏡頭中,布萊德・彼特(Brad Pitt)幾乎單憑他的表演,即說明了他正在發表演說。這是很有趣的安排,因為大多數的導演,都會以廣角的定場鏡頭來展開演說場景。

在接下來的畫面裡,拍攝角度切換到聽講者的背後,攝影機在推軌上隨著布萊德・彼特的步伐前進,使他盡可能地在景框中央。導演不僅讓布萊德・彼特保持在畫面中,而且還在沒有定場鏡頭的情況下,來顯示聽講者的總數。

當布萊德・彼特轉身往回走的時候,攝影剪接至從他另一側拍攝的推軌鏡頭。這次,攝影機聚焦在聽他說話的群眾身上。他的側臉仍佔據很大的範圍,因此,觀眾可以觀察到群眾對其說

話內容的反應,同時也能夠看到他的表演精髓。

在拍攝演說場景時,你也可以讓演說者保持不動地站在講臺上,不過,使其移動可以開拓更多可能性。在此場景中,演員及兩條推軌的簡單設定,即造就了豐富且具視覺影響力的分鏡安排。

這個場景從頭到尾僅有一次剪接,也就是在布萊德・彼特轉身往回走的時候。假如你不斷地在兩種分鏡安排間切換,螢幕上的所有物體,都會隨著每次剪接而改變方向。在拍攝此類場景時,請確保你有掌握到演員轉換方向的瞬間,因為那是之後需要剪接的地方。

《惡棍特工》(Inglourious Basterds)由昆汀・塔倫提諾(Quentin Tarantino)執導。Universal Pictures 2009 All rights reserved

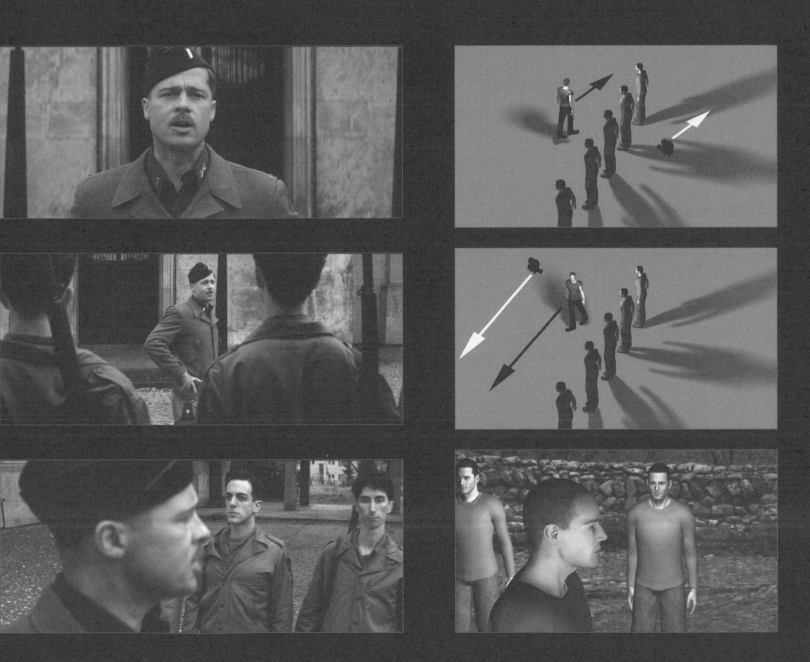

5.10

平行演說

長時間的演說畫面很可能難以成功地呈現，尤其當中包含大量說明內容的時候。在理想的狀況下，你的腳本會將此類場景減至最少。然而，假如你需要在場景中，讓某個角色向龐大群眾進行歷時較長的演說時，你可以透過不斷地改變攝影機的高度、角度及距離，來維持整個場景的新鮮感。

這個方式實際執行比聽起來容易達成。擷取自電影《AI人工智慧》的畫面中，威廉・赫特（William Hurt）走進某個會場的中心位置；導演精心安排臨時演員之間的間隔，讓整個會場顯得擁擠。部分臨時演員和道具距離攝影機很近，因此，當攝影機沿著推軌往左滑時，滑向左方的動作會更為突顯，該畫面也能保持有趣。

接著，攝影機一邊向左移動、一邊轉向，使觀眾在赫特停在階梯頂端時，可以看見其正面影像。此時，觀眾的角度是由上往下看著他的，但是，這樣的安排不但沒有導致他顯得渺小失勢，反而有一種他已將底下的群眾掌握在手中的態勢。他身上

的打光較為明亮，而且他的位置高過群眾；藉由安排赫特本身來引起群眾的注意力，並使其在視覺上爬升至如此強而有力的位置，史匹柏（Spielberg）導演著實抓住了觀眾的注意力。從這簡短的攝影機運鏡中，觀眾可以知道赫特角色的份量，以及他說的話值得聆聽。

如同史匹柏導演的眾多運鏡手法，此手法同樣是透過結合多種拍攝技巧，來使場景變得強大。舉凡攝影機本身的移動方式、演員明顯的高度變化，以及安排在演員靠近攝影機時結束該場景，都是造就整體效果不可或缺的元素。

運用此類手法的真正挑戰，在於讓攝影機的運鏡完全符合演員的演出。倘若你計劃拍攝類似的場景，你所配合的演員，就必須能夠勝任精準的時間安排，且擁有深厚的表演功力。

6.1

改變高度

在電影來到劇情轉捩點，節奏開始變得較為迅速時，你會發現，讓演員的位置在整個場景的說話過程中有比較大的變化與移動，將能發揮不錯的效果。此安排有助於透露某些變化正在發生，而且……某項決定正在成形。

這些來自電影《雙面瑪琳達》的畫面，是運用水平與垂直搖攝（pan and tilt）的技巧來完成的。不過，由於每位演員在不同的階梯格數走位移動，而且在每個時間點，景框內的人數也都不同，因此，這樣的安排造就了極其出色的場景。

開場鏡頭顯示兩位男士正要離開公寓大樓，而蕾達哈・米契爾（Radha Mitchell）與他們不期而遇。於是她轉身靠著欄杆對話，此舉將整個群體展開，觀眾因而得以看見他們說話時的表情。接著，男士們離去，而她則走上樓梯。攝影機留在她身上，且稍微往前靠近（這個鏡頭就算攝影機不動也可行）。

米契爾在最上面一格階梯時轉過身來，並與兩位男士交談，此舉可再一次讓她的臉出現在螢幕上。此時，兩位男士是否在螢幕上並不重要，因為目前最讓人感興趣的，是米契爾究竟會不會參與他們的一日遊行程。那是兩位男士最關注的事情，同時也是觀眾最在意的事，所以，觀眾僅需要看到米契爾就已足夠，導演無需切換至拍攝男士們的鏡頭。

接著，米契爾走下階梯並加入他們。此對話過程的最後幾個片刻，目的是為了呈現男士們對她的決定做何反應，因此，即使她背對攝影機也無妨。只要你願意讓某些角色離開景框，就可以運用這種類型的分鏡安排。不要總想著要擁有各個角度的所有畫面，假如你可以用更細膩的方法處理某個場景，就應該這麼做。

《雙面瑪琳達》（Melinda and Melinda）由伍迪・艾倫（Woody Allen）執導。Fox Searchlight Pictures 2005 All rights reserved

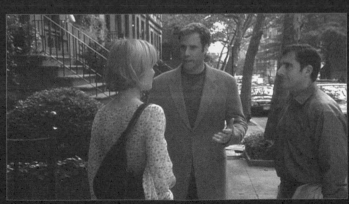

6.2

緊密的距離

讓兩個演員在同一個畫面中,是拍攝對話場景的不錯方法,尤其是用在揭露劇情的時候。在許多情況下,你可以一鏡到底地拍攝整個場景,並在場景進行的過程中,移動攝影機至第二個角度。或者,也可以如本章節範例所示,在途中剪接至另一個角度。

在第一個畫面中,劇中角色將注意力放在她們從信箱取得的信封上。儘管兩位演員的頭部有略為轉向,以讓攝影機可以拍到她們的臉,但是仍無法完全清楚地呈現。因此,觀眾的注意力也會同樣放在信封上。

接著,鏡頭切換至面對演員的畫面,攝影機的距離和鏡頭皆與上一個畫面相似。不過,觀眾因而得以更清楚地看見演員的表情。而且為了進一步提升此效果,導演讓兩位演員極為靠近對方。通常,兩個人之間顯少會貼近到這樣的程度,但是它在螢幕上看起來卻沒有問題,因為當演員看著彼此時,她們必須真的直視對方。在距離如此近的情況下,人們無法只匆匆看對方一眼。

對演員而言,這會讓她們感到非常不自然,因此你可能需要循循善誘,才能說服她們照做。假如你安排她們的身體相互接觸,讓其中一個角色稍微倚靠在另一個角色身上,就會比較容易說服她們的臉如此緊密地靠在一起。

像這樣的畫面,有助於刻劃兩人之間的關係,不過,當你想要建立讓觀眾記住的情節點(plot point)時,則可以降低場景內的剪接次數,藉由切換至角色彼此緊密接觸的畫面,就能引領觀眾仔細地聆聽她們說的每一句話。

《幽靈世界》(Ghost World)由泰瑞‧茲維哥夫(Terry Zwigoff)執導。United Artists 2001 All rights reserved

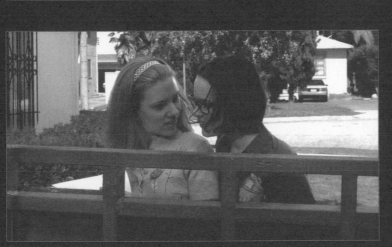

6.3

猛力轉向的鏡頭

這些擷取自《一九八四》的電影畫面，充分展示一次剪接所能帶來的莫大威力。此場景大部分的劇情，都發生在兩個角色走向移動攝影機的過程中，然後，在他們停下腳步時，攝影機突然跳接至他們的另一側。此剪接的時機點，通常是發生在揭露至關重要的情節點時。

《大師運鏡 2》不僅一次地強調，當演員交談時不看著對方所帶來的許多良好效果。你可以舉一反三，安排其中一個角色試圖讓彼此產生眼神接觸，另一個角色卻保持沒興趣的態度。在本範例中，約翰・赫特（John Hurt）始終望著李察・波頓（Richard Burton），而李察・波頓幾乎不瞧他一眼，清楚地呈現出兩者間的勢力差距。

倘若你是這部戲的觀眾，你會希望李察・波頓能夠看赫特一眼，但是，在他終於望向另一個角色的那一刻，你卻會感到驚訝萬分。他們停下腳步，進而轉身面對彼此；這是十分強而有力的瞬間，因為這是他們在整部電影中的第一次對看，不僅如此，劇情裡的重大轉變也在此刻發生。因此，在這個時間點，導演剪接至從對向拍攝的畫面。

這個剪接鏡頭之所以有強大的力量，是因為它切換至完全相反的角度。假如只是切換到其他不同角度，就不會這麼有衝擊性了，因為，此舉讓觀眾看到演員在景框中的位置反轉，隱喻他們之間已經交換了什麼。

此時的燈光同樣極為重要，因為在開場鏡頭中，這兩個角色身上的燈光，都較其周遭明亮許多。但是現在，在他們交換機密的當下，兩者皆轉而呈現剪影的樣貌，就好像他們一起進入了神秘的世界一般。這樣富有層次的效果，只需一次剪接就能夠實現。

當你拍攝類似的場景時，唯有在觀眾沒有預期這種剪接的情況下，才能夠發揮最大的功效，因此，在抵達轉變發生的瞬間之前，必須有一段漫長且緩慢的步行過程來蘊釀。

《一九八四》（Nineteen Eighty-Four）由麥克・瑞福（Michael Radford）執導。Atlantic Releasing 1984 All rights reserved

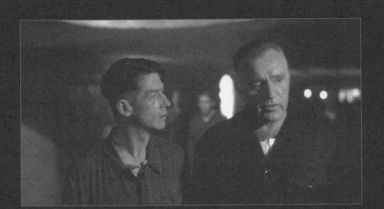

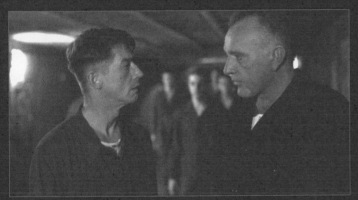

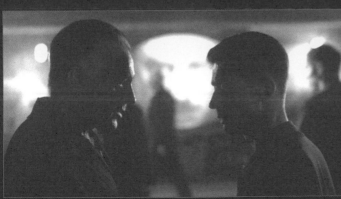

6.4

面對面

有時候，你需要某個角色揭露情節點，但是又不希望他成為該場景的重心所在。就像範例中《AI人工智慧》的畫面，必須讓觀眾看到山姆·羅伯斯（Sam Robards）所揭露的劇情，這點非常重要；但是，此場景的情緒卻由法蘭西絲·歐康納（Frances O'Connor）來支配。

為了達到此正確的平衡點，導演讓兩位演員面對面來展開這個場景。然後，在揭露劇情的細節後，羅伯斯繞到歐康納身邊，以呈現他的臉部。這個移動動作也許看起來不自然，或是不甚合理，但是，由於攝影機也在此時向前推進，因此，該動作看起來就能顯得合乎現實。

一旦劇情細節已經揭露，羅伯斯就需要移開，讓焦點落在歐康納的反應上。為此，羅伯斯向後移動並面向她。這時的攝影機很靠近演員，且呈仰角拍攝。羅伯斯往前傾身並向上望著她，彷彿他試圖得到她的回應。此舉讓她可以往下看著他，使得她的臉幾乎正對著攝影機。

假如在拍攝這個場景時，讓兩位演員肩並肩地站在一起，然後讓攝影機在兩者間切換鏡頭，此場景將變得單調乏味。不過，透過增加一些簡單的攝影機運鏡，並改變其中一位演員的位置，史匹柏（Spielberg）導演不僅讓觀眾注意到劇情，還使其感受到場景內蘊藏的情緒。

就如同許多史匹柏導演的分鏡安排，此場景的最大挑戰，是讓演員能夠自在地演出稍顯牽強的動作。倘若無法讓演員感到自在，這類場景就只會顯得華而不實。在這裡，你可以真正地體會到導演的功力，其功力並非以他選擇的運鏡方式來評斷，而是取決於演員在演出此場景時，所呈現之神態自若的感覺。

《AI人工智慧》（A. I. Artificial Intelligence）由史蒂芬·史匹柏（Steven Spielberg）執導。Warner Bros. 2001 All rights reserved

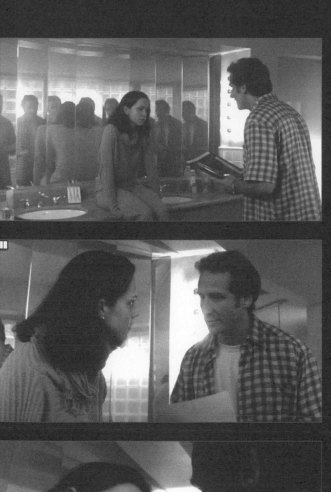

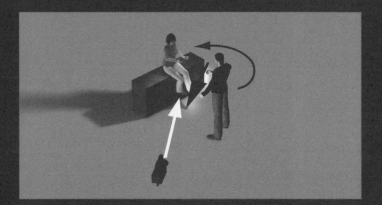

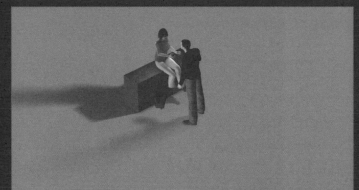

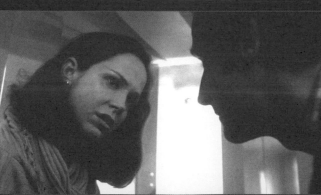

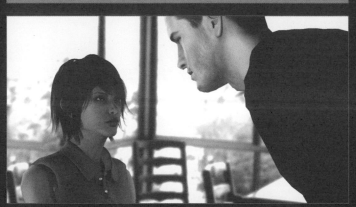

6.5

仰躺臉部朝上

在揭露或暗示劇情發展的場景中，仰躺臉部朝上的手法，有助於表示其中一個角色知道的比另一位更多。電影《雙峰：與火同行》的場景共使用三部攝影機，其中兩部保持靜止不動，較接近雪洛·李（Sheryl Lee）的攝影機則緩慢地往她推拍，以透露出她是知情的那一個。

而從上方拍攝的定場鏡頭，作用也不僅僅是確立該場景。定場鏡頭很可能叫人厭煩，因為它經常被當作偷懶的方法，總是只用在說明場景的發生地點，以及每個人的所在位置等，除此之外，毫無發揮其他用處。但假如你想要運用定場鏡頭，它其實也能夠將影像的力量發揮到極致。在本節的範例中，位於高處且採用廣角鏡頭的攝影機，向下拍攝兩位劇中角色，她們兩個皆以不尋常的姿勢躺在椅子上。

這樣的舞台安排（staging）方式，讓演員以奇怪的姿勢平躺著，很可能會被視為風格獨特的林區式（Lynchian）怪異作法而不予以採用，然而，它著實讓這個場景變得更加豐富。因為

一般人通常坐著和站著的說話方式不會像連續劇中的人一樣；他們會一股腦地坐著或躺倒在傢俱上，對於位置較於隨興。

離開定場鏡頭後，導演剪接至拍攝兩位演員臉部的畫面，不過，隨著對話的展開，只有雪洛·李上方的攝影機往其臉部推拍。此舉透露出兩者力量的不平衡；突顯雪洛·李是真正知道事情原委的人。儘管在電影中，她也是大多數事件的受害者，然而，這裡的攝影機運鏡，則明確地指出她是熟知內幕的角色。

請記得，當你在移動攝影機時，就算是像本範例般地緩慢且細微，它對於各個角色的解讀，仍然能夠產生極大的作用。假若兩位演員皆是以推拍的運鏡手法拍攝，其所營造出的效果就會完全不同。

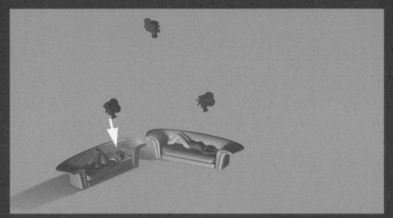

6.6

變換背景

當某個角色向另一個角色揭露關鍵資訊時，空氣中經常會彌漫一種不自在的感覺。在此擷取自《V怪客》的場景中，坐在椅子上的角色，一開始並不想分享他心中的懷疑；導演安排他以背對攝影機的方式開場，藉此暗示他的不情願。

第二個面對攝影機的角色問了一個問題後，並移動至左側坐下。當他這麼做時，第一個角色穿過景框，且攝影機的鏡頭跟著他。他穿越房間只是為了裝杯水。換言之，劇情並不需要他移動。導演安排他站起來是因為，藉由他穿過景框並經過第二個角色的動作，我們就能感受到他心神不寧。

導演透過毫無剪接地呈現第一個角色從景框的一端走到另一端的動作，透露出事物正隱約產生變化。而在此場景的最後一個畫面中，該角色持續背向攝影機的動作，同樣反應出他的不安。他中途瞄了第二個角色一眼，但僅十分短暫。

攝影機本身並沒有移動位置，只是透過水平搖攝來跟拍第一個角色。此分鏡非常的簡單，僅需要憑靠劇中角色的動作，以及面向攝影機的角度，來呈現不自在的程度即可做到。

請勿低估一個角色從景框的一端移至另一端所產生的效果。雖然演員總會在場景中四處移動，但是，當你以緩慢的手法來操作，只移動一次攝影機，並且沒有剪接，它就能提升緊張的氣氛。相較於只是讓劇中角色彼此對看，並述說台詞，此時揭露的劇情將有趣得多。

《V怪客》（V for Vendetta）由詹姆斯・麥克特格（James McTeigue）執導。

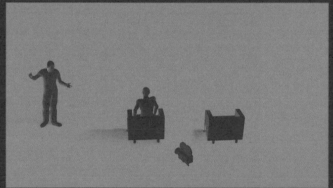

6.7

看不見的障礙

在揭露劇情發展的過程中，讓觀眾對劇中角色及他們彼此的關係保持興趣，非常地重要。這些畫面擷取自《為愛朗讀》，它們呈現著其中一個角色拒絕接受另一個角色的殷勤關心。此場景的對話內容很少，因此，人物刻劃的層次，是透過演員及攝影機位置的精心安排，營造出角色之間隔著一道障礙的氛圍。

在第一個畫面中，大衛‧克勞斯（David Kross）背對著攝影機。雖然他轉過頭來看著卡洛琳‧荷芙絲（Karoline Herfurth），但是並沒有立即轉而面對她。而她則站在門口，儘管她的臉面向著克勞斯，她卻沒有進入房間。門口是她不會跨越的門檻，同時也在他們兩個之間建立了疏遠的感覺。

導演沒有採用過肩鏡頭，而是選擇讓角色各自擁有他們自己的專屬景框，以進一步突顯他們之間的距離。雖然，其中也暗示他們倆有可能發展的關係，但是，該無形的障礙物阻礙他們更接近彼此。

最後一個克勞斯的畫面，所採用的是較長且較為討喜的鏡頭，藉此營造出多一點親密感。然而，儘管他現在已經面對著荷芙絲，他的身體卻仍是背對著她的。他沒有轉動椅子，這樣的安排，讓他們之間維持錯位的關係。

此類場景之所以效果出色，是因為他們將觀眾同時拉往兩個方向。憑藉著劇情和演員的表情，我們嗅出兩者間逐漸萌芽的親密感，但是，這又與螢幕上所有的其他東西相抵觸。你可以巧妙地運用這樣的相互矛盾，大幅提升場景的深度。

《為愛朗讀》（The Reader）由史帝芬‧戴爾卓（Stephen Daldry）執導。The Weinstein Company 2008 All rights reserved

6.8

無眼神接觸的對話

在現實生活中，人與人之間並沒有那麼多的眼神接觸，而當所揭露的情節點相對較平庸時，你就可以運用這一點，來讓對話場景顯得更有意思。

這個取自電影《幽靈世界》的場景，對於劇情發展十分重要，同時也建構了一些重要的想法，然而，它卻又不是什麼令人興奮歡騰的神秘事件，因此，導演透過運鏡，在揭露劇情的同時，也盡可能地呈現劇中角色的面貌。

此場景的第一個畫面訂定了兩位演員的位置，並安排史嘉蕾·喬韓森（Scarlett Johansson）看向螢幕外的某樣東西，導演因此能夠同時呈現她們的臉部。然後，導演剪接至她們倆的個別畫面，這些畫面幾乎是從正面拍攝，而且兩位演員在說話時，並未看著對方。

首先，場景中的兩個角色已是多年好友，從她們在彼此身邊完全自在的模樣，就可以看得出來。當人與人之間已經交往了很長一段時間，交談時幾乎不會看著對方，有時連稍微瞥一眼都不見得會有。在與人初次見面時，會有許多禮貌性的眼神接觸；當你試圖向某人強調某件事，亦或述說你的感覺時，也會有大量的眼神接觸；然而，當你與一位舊識暢聊，就幾乎不會有眼神接觸。為了強調這點，導演將兩位演員安排在不同的高度，所以，她們近乎不可能看著彼此。即便有一方望向另一方，對方也不會回以眼神。隨著劇情結構的鋪陳，這樣的安排，不但絲毫沒有營造出一點疏離感，還充分地展示出她們之間的親密感。

此場景安排同時也說明當你需要為場景增添亮點時，不妨把演員置於不同水平線，此舉將賦予你更有意思的東西可以玩味。

《幽靈世界》（Ghost World）由泰瑞·茲維哥夫（Terry Zwigoff）執導。

6.9

走位到背景

在某些場景中，你想要揭露的情節點並不是透過對話本身來述說，而是藉助劇中角色的動作或表情來呈現。對於如此細微的表達方式，你需要妥善地安排場景，以讓觀眾能夠在演員下定決心或感受某種情緒的特定瞬間，將注意力放在該演員的臉上。

在擷取自《北國性騷擾》的場景中，莎莉‧賽隆（Charlize Theron）從前景（此時她的臉無法清楚呈現）移動至背景處，並面向鏡頭。導演將她的臉從略為朦朧的側面，轉成完整的正面，好讓觀眾得以看見她的感受。

這 種 類 型 的 場 景 ，需 要 演 員 做 非 常 多 的 「 指 定 動 作（business）」，以賦予其動機來進行其他貼近日常的表演。在本範例中，劇中角色做的「動作」就是洗碗。無論是腳本需求或導演安排，它對於這個場景都是不可或缺的要素。假如你

的腳本讓此場景發生在一張空無一物的桌上，請記得將演員移至他們可以保持雙手忙碌的場景。如此一來，他們在整個場景中的移動動作，才有正當的理由。除此之外，略為貼近日常生活的設定，也可以使重要劇情的揭露顯得格外令人吃驚。

上述洗碗的動作，同時賦予莎莉‧賽隆移動至房間後端的動機。她收拾碗盤，走向櫥櫃並停在那裡，以消化方才聽到的重大消息。

儘管這些道具和演員的額外動作，將為錄音師帶來不少挑戰，但是，若能讓某些時刻更加生動逼真，一切都會值得。否則，這些片段在電影上可能會顯得太過單調。

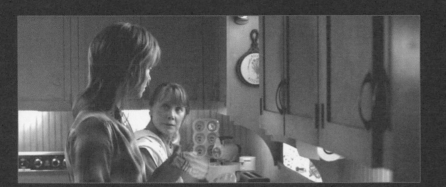

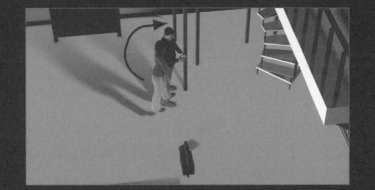

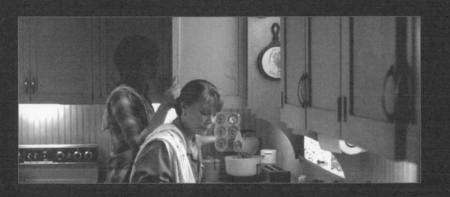

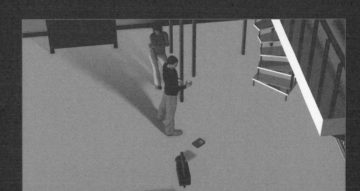

6.10

橫搖跟鏡

從其中一個劇中角色橫搖（水平搖攝）至其他人的運鏡方式，通常不可行，不過，假如背景中上演的活動跟劇情有關，這樣的手法就能夠發揮極大的功效。

此場景擷取自電影《藍色情挑》。在兩個角色的交談過程中，攝影機從一個角色橫搖至另一個角色，然後再回到第一個角色身上。除非角色之間的對話，在某種程度上關乎正在她們下方上演的舞台表演，否則，觀眾可能會覺得這樣的運鏡有些不自然。

倘若她們靠牆而坐，這樣的水平搖攝就會顯得不自然，但是，導演將背景包含在畫面中，藉此一刀未剪地呈現整個場景（包含背景裡的重要演出）。即使背景呈失焦狀態也沒有關係，因為對話內容已經解釋當時正在發生的事情。

這個場景可以結束於某個角色正在述說台詞的畫面，然而，導演選擇讓兩個角色同時傾身向前，以共享同一個景框。最後一次水平搖攝也發生在這個時間點，接著，攝影機停止在拍攝她們兩個的畫面上。

在拍攝此分鏡安排時，應該讓攝影機稍微偏向其中一個角色。換言之，當她們兩個同時進入景框，攝影機仍與她們之間呈某個角度，好讓聚焦保持在她們身上。假如你將攝影機置於她們的正中央，鏡頭最後就會停留在空無一物的空間，注意力也會移到背景上面。倘若這是你想要的，當然沒有問題，不過，如果你想要將注意力維持在演員身上，請將攝影機設置在與主要角色較為接近的地方。

儘管這個分鏡安排很簡單，然而，越是簡單的安排往往需要最多的調整，才能讓成果完全符合期望。你會發現茱麗葉·畢諾許（Juliette Binoche）坐得非常深。此舉使得觀眾可以更清楚地看到她的臉，而不只是她的側面。這樣的場景值得多花點時間來彩排，讓演員能夠掌握正確的時間節奏，以確保你在進行第一次拍攝時，已經懂得如何捕捉兩位演員臉部的最佳角度。

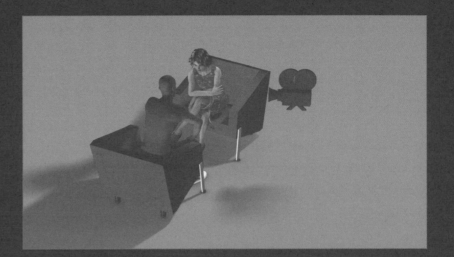

7.1

樓梯空間拍攝

樓梯是不容易拍攝的場所，因為其空間受到限制。但是，樓梯也能為邊走邊對話的劇中角色，增添視覺上的趣味性。

在此場景中，女主角想要繼續交談，可是男主角卻試圖離去。他們之間存有距離，所以導演才能夠在兩者間切換鏡頭。假如他們一起步下樓梯，就沒辦法如此處理，因此，導演需要有合理的原因讓他們彼此隔開。例如，安排前方的那個角色急於離開。

在攝影機的設置方面，兩個角色皆位於景框的中央，並且在他們走下樓梯的時候，保持攝影機與他們之間的距離。男主角的攝影機與其距離較近，使他成為這個場景的主要觀點。假如兩者的攝影機距離相等，觀眾很可能會更把女主角的情緒投射在自己身上，因為她所處的位置比較高。因此，必須將攝影機安排在距離主要觀點角色較近的位置。

你可以讓演員繼續移動或是停下腳步，不過，最好讓他們之間的距離始終保持一致，否則觀眾可能會對他們的位置感到困惑。倘若你想要呈現其中一個角色追上另一位的效果，請在整個移動過程中，將鏡頭停留在追人的那個角色身上。

在他們交談的時候，你可以參考這一節擷取自電影《戀愛夢遊中》的截圖，安排居於低處的角色往後看。在此場景中，大部分的時間他都是往前看，但是在移動中，偶爾向後看有助於建立他們之間的連結。

在拍攝這種類型的畫面時，建議採用Steadicam（攝影機穩定器）或其他類似的穩定裝置。當你要求攝影師倒退走下樓梯時，請務必特別小心。請確保攝影師後方有個強壯的助理為他帶路。

《戀愛夢遊中》（The Science of Sleep）由米歇·龔德里（Michel Gondry）執導。Warner Independent Pictures 2003 All rights reserved

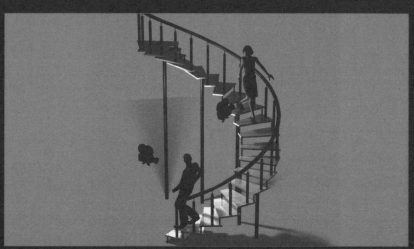

7.2

倉促的錯身

有些對話場景可以發生在極為倉促的情況下，兩個角色僅是向對方吼出簡潔的台詞。在這樣的場景之下，假如演員和攝影機的移動方式能夠反應出其中的戲劇張力，將使該場景更加到位。安排攝影機和演員往反方向移動，是不錯的處理手法。

在擷取自電影《無底洞》的場景裡，攝影機跟著其中一位演員拍攝，而該演員的移動方向與另一位演員相反，在錯身的瞬間，創造出最大的效果張力（momentum）。觀眾跟著第一位演員一路穿過狹長通道，在此同時，另一個角色也向他急忙跑來。由於這個鏡頭是採用短鏡頭，因此，通道的牆壁宛如倏然閃過，對向跑來的女演員也顯得急馳狂奔。

在狹長通道中，女演員靠邊停下腳步，而男主角則繼續往前奔馳。這樣的安排，不僅是因為劇情需要男主角前往解決問題，

同時也可以藉此迫使他在持續對話時，必須回頭看女演員，進而讓他的臉保持在畫面中。

值得注意的是，當女演員駐足時，她站在通道內特別明亮的位置，因此，觀眾在她說台詞時，會將注意力放在她身上。然後，隨著場景的發展，導演於男主角轉身吼向女演員時，再次將焦點移回他身上。

此運鏡手法在狹長通道中尤其能夠發揮絕佳的效果，因為女演員有極充分的理由停下腳步（讓路給男主角通過），不過，同樣的原則也可以適用於非常多地點。

《無底洞》（Abyss）由詹姆斯・卡麥隆（James Cameron）執導。

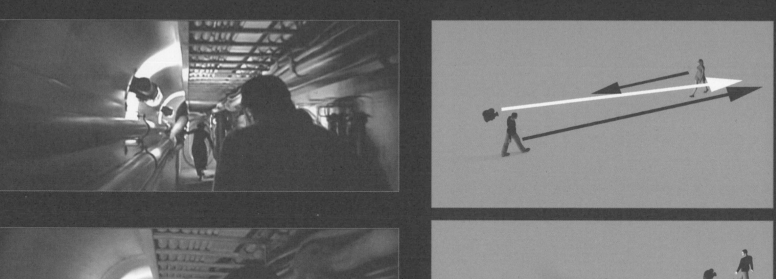

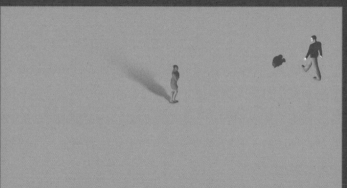

7.3

尋找鏡頭

承如這個取自《為愛朗讀》的畫面,當演員與攝影機並排走著,或是走在攝影機前面,導演必須確保攝影機能夠拍到他們的臉。通常演員不需要特別要求,他們就會自動自發地這麼做,然而,你仍需要為其找到合理的動機看向攝影機,否則此場景會顯得太過牽強。

從這一節的範例中,你可以看到演員的每一次轉頭都像是回頭看向群眾,以及他們身邊正在發生的事件,不過,他們其實是在尋找攝影機的鏡頭,並讓自己的臉保持在畫面中。當他們轉而面對彼此時,其轉身的角度也稍微超出實際需求,以讓觀眾可以看見他們的臉。

在這個鏡頭的最後,老先生停駐在門口。他不只是轉過頭來,而是將整個身體轉過來,所以觀眾可以看到他的臉。好演員可以讓這個動作顯得自然,而在該場景中,假如有諸多活動發生在演員周圍,更能夠幫助演員的動作融入其中。在本範例場景裡,演員周遭充滿抗議人士、警車,以及進入法院的人群,因此,這樣的安排可以順利成功。倘若他們只是沿著鄉間小徑漫步,效果或許就不會這麼好,所以,請只有在合乎整個場景的整體性時,再運用此技巧。

《為愛朗讀》(The Reader)由史帝芬‧戴爾卓(Stephen Daldry)執導。

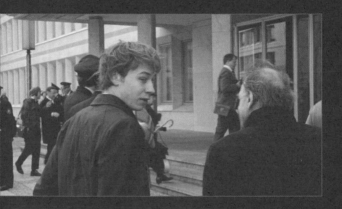

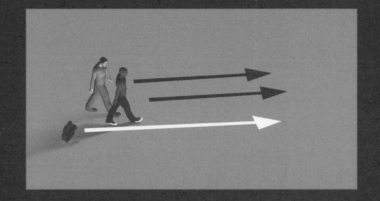

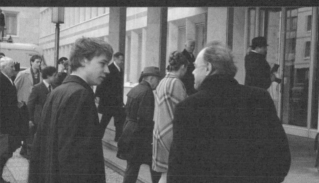

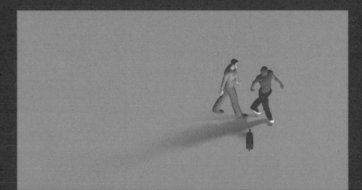

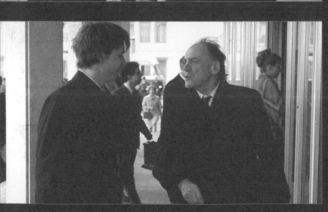

7.4

背對鏡頭

當你安排三個人一起移動，藉由從其前方及後方拍攝，即可豐富你所擁有的畫面。相較於從側邊拍攝每個人的近景，這種手法有趣得多。

從本節的範例中可以看到，當攝影機位於演員後方時，演員會稍微側身及轉動臉部，以讓觀眾看得更清楚。他們甚至短暫地停下腳步，好讓其中的夫婦有機會轉身面向高大的男人。然後，當他們繼續行走，他們之間會一直保持著些許空隙，使他們有足夠的空間轉向彼此。

只要對話內容夠有意思（如同它應該要有的效果），你僅需要透過演員的肢體語言，就能夠感受到他們的心情。因此，不要強迫演員自始至終都要讓鏡頭拍到臉。

當攝影機切換至拍攝正面的鏡頭，演員緊密地並肩走著，並且同時面向前方。這主要是為了讓他們全都能夠在景框裡。他們仍會互看對方，但是頻率不再那麼高，因為呈現他們的表情，遠比要他們看向彼此更重要。

此種拍攝手法有個問題，就是其從後方拍攝的分鏡安排與從前方迥然不同。由於演員的位置安排差別甚大，所以你無法反覆在兩個視角間切換。若你決定採用這個技巧，請先保持在某個拍攝角度，然後再剪接至另一個拍攝角度，可是不得來回切換。

選用這樣的分鏡安排或許是風格上的考量，不過，它也是應當具備的優秀技巧之一。當你的拍攝地點難以從側邊取鏡時，就可以加以運用。如果有樹木、牆面或其他障礙物，阻撓你移動到演員的身旁，不妨改從後方與前方拍攝。如此一來，只需透過幾個鏡頭，即可捕捉到整個群體的動態。

《真愛旅程》（Revolutionary Road）由山姆曼德斯（Sam Mendes）

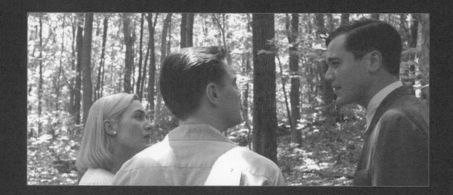
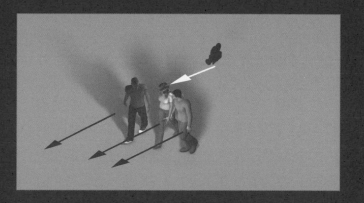

7.5

共同興趣的呈現

有時候，簡單的畫面是拍攝演員行走場景的最佳方法。本節的範例取自電影《成名在望》，它呈現這兩個角色第一次開始需要對方，並且試圖建立彼此之間的連結。這個畫面讓攝影機徹底保持在演員的正前方，並跟著他們移動，藉此反應出上述的含意。

雖然從本節的截圖中，沒辦法看得很清楚，不過，此場景包含大量的地面，演員穿過道路，並沿著長長的街道往下走。導演沒有讓攝影機繞著他們拍攝，他選擇單純地將其維持在演員的正前方，以捕捉他們之間的關係。

當導演剪接至較接近的畫面時，鏡頭與演員間同樣沒有呈特定的角度，而是直接正對著他們的臉。此舉賦予這個場景強大的凝聚力，進而使觀眾在看見周遭事物不斷流逝的同時，感受到演員之間的連結。如同本書提及的許多畫面，此場景中的角色在交談過程中，顯少看著對方。

用同一個角度拍攝所有事物，很可能在不知不覺中產生不連戲的錯誤。即便妥善地為每一次拍攝計時，也很難讓一切完全一致，尤其是背景活動量不容小覷的情況。此範例中也出現了許多不連戲的錯誤，每次切換鏡頭，背景發生的活動都沒有同步。因此，拍攝其他角度的畫面是解決方法之一，不過，這樣就會破壞原本精心蘊釀的情緒。或許，真正的最佳解決之道，是盡可能地為背景活動計時，並在剪接時，竭盡所能地設法避開問題點。

《成名在望》（Almost Famous）由卡麥隆‧克洛（Cameron Crowe）執導。DreamWorks 2000 All rights reserved

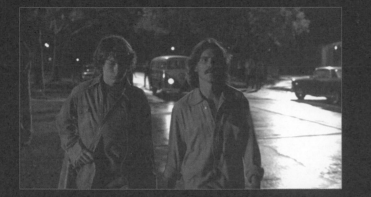

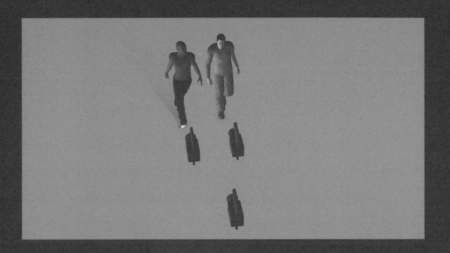

7.6

開放空間

有時候，你可以只單獨拍攝主要角色，儘管其他角色也在場。透過後續的走位安排，即可將他們重新擺在一起。

在這個取自《撥雲見星》的場景中，緹雅・露絲敦（Thea Sofie Rusten）位於景框的左側，看著正與她交談的男孩（由稍早的俯角定場鏡頭，觀眾知道男孩的所在位置）。於他們的交談過程中，男孩走進景框，並經過她身邊，但是她仍看著男孩原本的位置。

透過安排她看向原本的位置，導演達到了兩個目的。首先，該劇中角色得以在他們交談時，保持臉部面向攝影機，再者，也透露出她已深深地陷入自己的思緒裡。雖然她仍持續對話著，她已然完全被自己腦中的想法所包圍。

在她轉身走向男孩的時候，男孩早已停留在景框的左側，並面對著她。這表示，當她轉身，攝影機就可以聚焦在男孩的臉上。自始至終，畫面都有呈現其中一位演員的臉。你不應該勉強運用這樣的運鏡手法，除非它的確反應出劇中角色的心路歷程。眼神放空只適用於該角色真正陷入恍惚或出神狀態等情形，否則，看起來會過於矯揉造作。

《撥雲見星》（Only Clouds Move the Stars）由多倫・連（Torun Lian）執導。

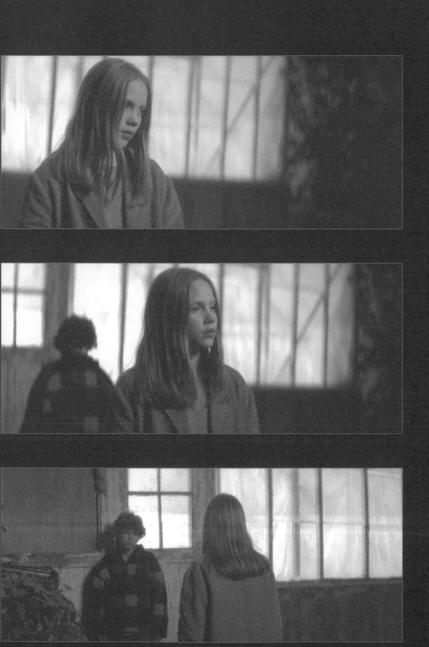
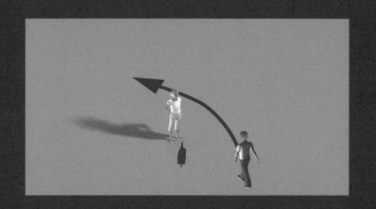
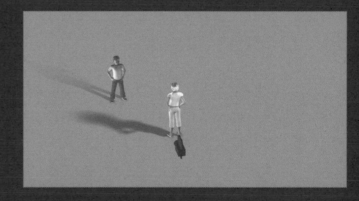
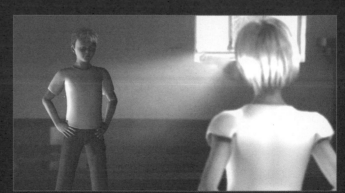

7.7

如影隨形

當一個角色跟在另一個角色後頭，試圖讓對方傾聽自己時，你可以將攝影機保持在他們前面，並倒退著拍攝整段表演。本節的範例擷取自電影《無底洞》，它採用Steadicam（攝影機穩定架），藉此提升於狹窄空間內的機動性。儘管這個畫面看起來很簡單，然而，它其實是經過一絲不苟的場景規劃，才得以讓兩位演員從頭到尾都呈現在螢幕上。

Steadicam的操作人員，將演員大約置於景框的正中央。對於在隧道中移動，這是最理想的安排，因為它能夠在使演員顯得相對平穩入鏡的同時，讓其身旁的環境看似呼嘯而過。

在此畫面的一開始，攝影機在演員的左側，所以觀眾可以從女演員的右肩看到男演員。然後，攝影機移至右側，男演員也同時移動至另一邊，所以觀眾可以從女演員的左肩看到他。

雖然我們通常都會要求演員忽視攝影機的存在，但是，運用此運鏡手法時，你必須請他們注意鏡頭。最靠近攝影機的演員應該要維持一定的行進速度，而其後方的演員，則需要巧妙地配合著移動，以在攝影師左右切換位置時，讓自己保持在畫面中。

在某些情況下，導演會要求演員只管表演就好，並將所有取鏡工作交付給Steadicam的操作人員，但是，若每個人都能為追求精鍊的畫面而盡一份心力，所拍攝出的成品就會更好。

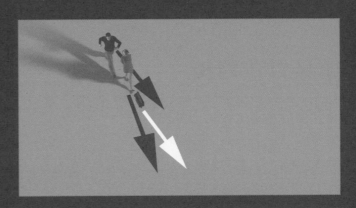

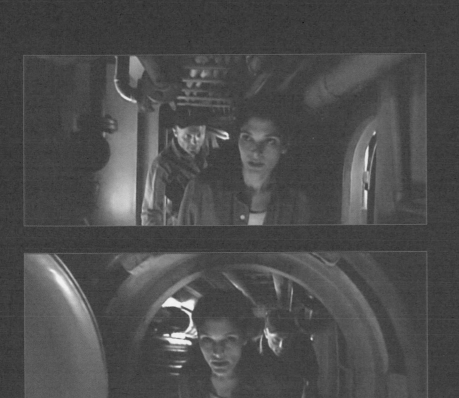

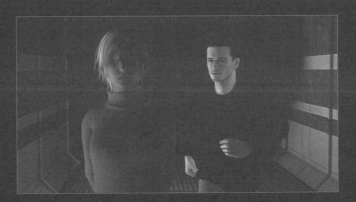

7.8

偏移行走路線

倘若劇中角色在行進中的對話時間很長，你就有機會更有創意地運用攝影機。你可以在一開始就讓演員完全置身於景框中，並且從頭到尾跟拍他們的交談過程。然而，循序漸進地揭露劇中角色，可能更加有意思。

在取自《巴黎我愛你》的場景中，起初攝影機距離演員十分遙遠，然後漸漸地移動至他們面前。攝影機的行進路線始終沒有與演員平行，這點很重要，因為這樣的安排讓觀眾瞭解到，自己被引領的方向將與演員交錯。此細微的角度以及逐步靠近的感覺，使觀眾清楚知道攝影機的運鏡會如何停止。

此類攝影機運鏡的優點，是它真的能夠吸引觀眾仔細地聆聽對話內容，對於擁有大量台詞的漫長對話場景，這點實為重要。

它同時也讓你有充足的時間，藉由演員的說話內容、肢體語言，以及最後加入的臉部表情等，鉅細靡遺地刻劃每個劇中角色。

如本節的範例所示，你甚至能安排演員在中途停下腳步，並且面對彼此，同時讓攝影機繼續移動。當攝影機到了他們面前，你可以持續與他們保持一定距離地倒退拍攝，也可以剪接至其他角度。

《巴黎我愛你》（Paris, je t'aime）（故事名稱：《馬叟公園》〔Parc Monceau〕）由艾方索・柯朗（Alfonso Cuarón）執導。La Fabrique de Films／First Look Pictures 2006 All rights reserved

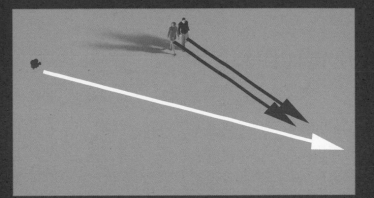

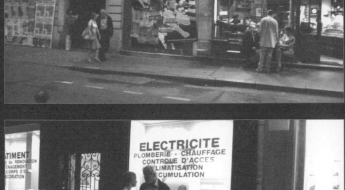

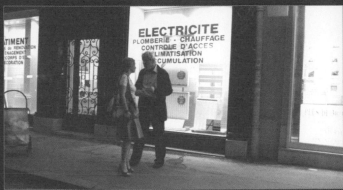

7.9

反覆的跟鏡

倘若你的演員會在行經嘈雜的場景後停下腳步，你可以結合多種運鏡方式，來拍攝他們的臉部、周遭環境，以及他們的肢體語言。這個場景取自電影《星際爭霸戰》，它不僅呈現出劇中角色和其周圍的環境，還同時在節奏明快且令人興奮的場景中，成功地捕捉到他們之間的效果張力。

在此場景中，演員最初的位置高於攝影機，而隨著他們步下階梯，攝影機也開始倒退拍攝。接著，演員與攝影機錯身而過，攝影機隨即水平搖攝180度，以跟拍他們。攝影機的行進路徑並沒有改變，只不過它現在面對著相反的方向。

對於攝影機而言，這是很大幅度的運鏡，但是，演員目前背對著鏡頭，而我們必須在這個場景的最後一個部分，看到他們的臉。導演的第一個解決方法，是讓克里斯·潘恩（Chris Pine）往右轉身看向走過身邊的人。

此時，攝影機呈弧形地繞著演員，藉此在他們駐足並進行最後對話的時候，在畫面中同時呈現他們的側臉。潘恩轉身的動作，給予攝影機充足的理由開始弧形運鏡，並且有助於使其看似跟拍的一部分，而非為了把攝影機帶到最後位置的牽強運鏡。

這種類型的運鏡手法，並不是拍攝重要對話的理想方式，因為有太多事物同時發生，不過，對於較輕鬆的片刻或較次要的場景，它是讓觀眾一次瞭解諸多事項的絕佳方法。

《星際爭霸戰》（Star Trek）由J.J.·亞伯拉罕（J. J. Abrams）執導。

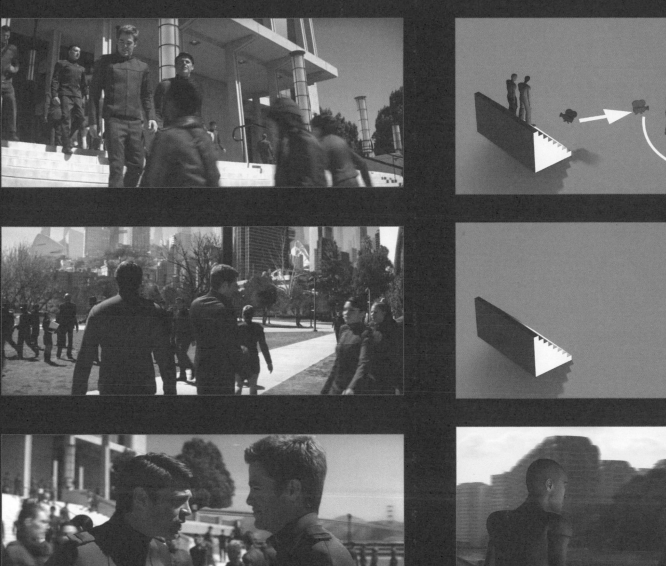

7.10

栓住攝影機

當你讓攝影機的動向與高度皆取決於某個角色時，就等於將注意力完全放在該角色身上，而犧牲掉其他的人。對於某人在發表演說，或是向某個群體訓話的場景，這種手法能夠發揮最佳的效果。

在電影《金甲部隊》的場景中，攝影機完全隨著李・爾米（R. Lee Ermey）而動，因此，重點是在他身上，而不是他的說話對象。他在房間的一邊朝向鏡頭走來，轉身走向另一邊，並且繼續往下走，而攝影機始終與他保持相等的距離。他的臉部，從頭到尾皆位於景框的同一個部分。在這個場景的最後，攝影機在他停下腳步的瞬間停駐，聚焦也即時改變，以供剪接至其他對話場景。

導演庫伯力克（Kubrick）先以全幅（full frame）鏡頭拍攝（如本節截圖所示），再裁切至上映時的尺寸，不過，在寬螢幕上呈現的效果也同等於全幅畫面。

在採用此種拍攝手法的情況下，攝影機的運鏡越是流暢，效果越佳，因此，請運用Steadicam（攝影機穩定器）或滾輪式的推軌系統，而不要以手持拍攝。倘若你還是想用手持拍攝，建議靠演員近一點，以免流失臨場感。

《金甲部隊》（Full Metal Jacket）由史丹利・庫伯力克（Stanley Kubrick）執導。Warner Bros. 1987 All rights reserved

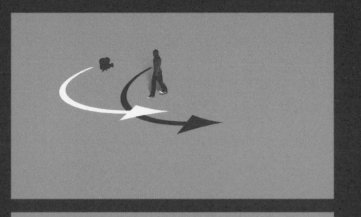

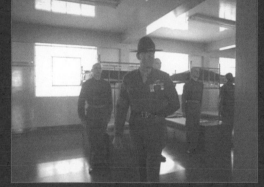

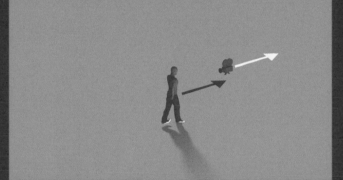

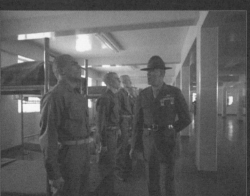

激動的情緒

8.1

移動中的爭執

當激動情緒升高時，不妨讓你的劇中角色持續移動，藉此反應出氣勢的轉移，以及不穩定的情緒。

這個取自電影《真愛旅程》的場景，可視為正角／對角鏡頭進化版。在大部分的時間裡，演員都是站著面對彼此，同時述說台詞。這樣很合理，因為他們直接將憤怒渲洩在對方身上。不過，演員有時也會走位移動，因此他們之間的距離不斷地在改變。如此的安排讓觀眾無法確定這場爭論會怎麼發展，也不知道此場景會如何結束。

開場鏡頭中的凱特·溫斯蕾（Kate Winslet），指頭幾乎戳向李奧納多·狄卡皮歐（Leonardo DiCaprio）的胸膛。導演未採用過肩鏡頭，她單獨置身景框中，以強調她反對李奧納多的立場。接著，她轉身離去。

導演在此時剪接至對角鏡頭，而溫斯蕾步向攝影機。激烈的爭論在她背對著李奧納多的情況下持續著，李奧納多則留在原地。像這樣讓兩個角色同時面對鏡頭的分鏡安排，經常運用在連續劇中，而且被視為粗糙省時的拍攝手法。那麼，為什麼它在這裡的效果如此地出色呢？部分原因是因為，這是一個節奏非常快的場景，李奧納多並沒有多作逗留，他急促地衝向溫斯蕾，並且他的惡言奚落迫使溫斯蕾轉身面對他。

若想成功地拍攝此場景，你必須找到動態與靜態之間的平衡。請指導演員在述說最重要的台詞時，保持幾近靜止，但在其他爭論過程中持續移動走位。

這個場景穿過了多個房間，演員也不斷走近或遠離對方。相較於站在定點互相咆哮，這些安排更能憾動人心。

《真愛旅程》（Revolutionary Road）由山姆曼德斯（Sam Mendes）執導。Paramount Vantage 2008 All rights reserved

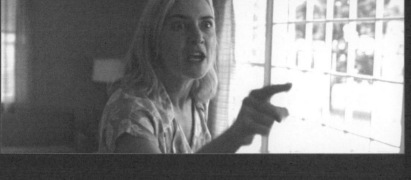

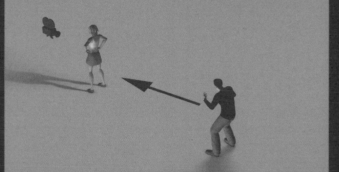

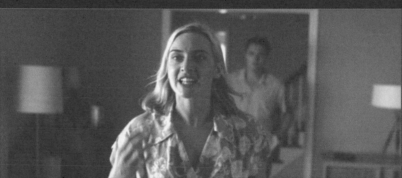

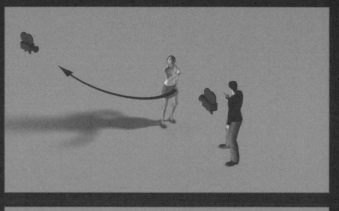

8.2

錯愕的發現

當劇中角色因為聽到事件而感到震驚，或是在揭露令人心煩意亂的消息時，攝影機直接向前推拍的手法十分普遍。其中一種變化拍攝手法，是讓攝影機先往一個方向退後，再筆直地往前推拍。本節的範例擷取自電影《忘了我是誰》，它在運用此變化手法時，為這個場景量身訂做了各種走位方式，使其呈現最佳的效果。

於這個場景的開場，三個劇中角色朝向攝影機走來，主角位於景框的中央。背景中有許多活動正在進行，不過，這是專為這部電影所打造的，在採用此技巧時，不一定要這樣安排。

在揭露錯愕消息的瞬間，金·凱瑞（Jim Carrey）站在原地不動；儘管其他兩位男士已逐漸停下腳步，但攝影機仍持續向後移動。當他們轉而面對金·凱瑞時，隨著他們的轉身動作，攝影機被拉回來，攝影機隨之大幅度地往前推拍，直到變成金·凱瑞的近景。

這是十分具戲劇性的攝影機運鏡，因為，它能捕捉到深感震驚時的失序情緒。對於讓金·凱瑞突然孤立於景框中，此手法亦發揮不錯的功效。在短短幾秒鐘內，他從和朋友一同行走的氣氛，驟變成孤立無助地身處景框之中，任憑所聽到的消息無情地摧殘。

讓攝影機折返原本的方向，或是沿著本來的路徑往回走，有時會引人反感，因為它可能顯得粗製濫造。這也是為什麼導演會如此精心地安排其他演員的身體動作，以藉其將攝影機拉回來，而該攝影機的運鏡也非常精確地發生在劇情揭露的瞬間。倘若在其他場合誤用此種運鏡手法，其技術面可能會吸引觀眾太多的注意力，因此，請謹慎地選用。

《忘了我是誰》（The Majestic）由法蘭克·戴拉邦特（Frank Darabont）執導。Warner Bros 2001 All rights reserved

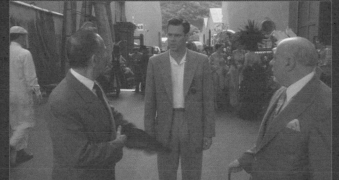

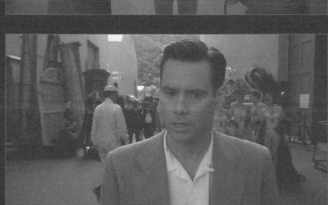

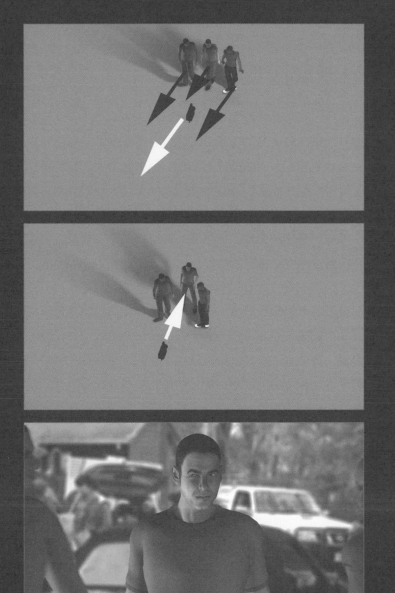

8.3

逐漸靠近劇中角色

有時，情緒最飽滿的場景，可能發生在劇中角色竊竊私語且行動鬼祟的時候。在這個取自電影《外星人》的場景裡，表面上看似劇中角色正在尋找他們所需的東西，然而，該場景實際上是透過一段對話，呈現出主要劇情對每個人的情緒影響。為了捕捉到其中的情緒，史匹柏（Spielberg）導演以廣角鏡頭開場，然後慢慢地移向劇中角色，直到畫面中只剩他們。

此場景的攝影機運鏡十分簡單，只需要往前推拍演員，然後垂直向上搖攝，並將他們及桌子保持在景框中即可。功力較差的導演，可能會安排他們採取站姿，然而，讓演員們蹲跪在矮桌旁，更能夠突顯隱密感。場景中的對話並非全是輕聲低語，不過，藉由營造這種依偎在一起的感覺（黑暗中，身旁僅有一盞燈），即便演員放大音量，史匹柏導演的手法仍能維持整體的隱密氣氛。

這樣的攝影機運鏡還具備另一種功能，即在劇中角色情緒漸漲的同時，略為讓兩個角色從彼此到孤立開來。起初，兩個劇中角色一起位於景框中央，但是，在這個場景的最後，他們變成各自佔據景框的一端，他們中間甚至有實體的障礙物（燈和布料），暗示著兩人之間的隔閡。

對於角色之間的關係，此等微小但具有象徵性的改變，僅適用於連續鏡頭。倘若你在中間切換畫面，就會失去逐步分開他們的效果。

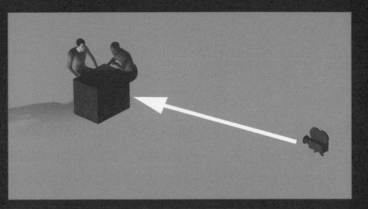

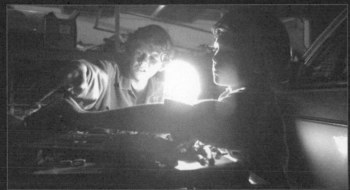

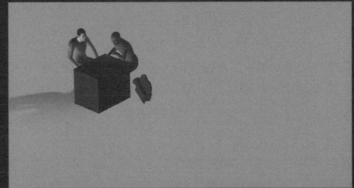

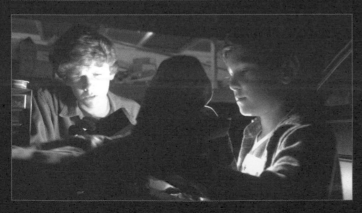

8.4

綜合多種距離

對話場景經常以十分廣角的畫面展開，然後開始接近演員，再逐漸以特寫鏡頭結束。本節的範例場景擷取自電影《遲來的情書》，其從廣角鏡頭迅速地跳至特寫，將此概念發揮得淋漓盡致。整部電影到此為止，已經營造出極其激動的情緒，而這種運鏡手法與其搭配得完美無缺。

假如你拍攝的場景，是觀眾期待已久的劇情高潮，劇中主角終於願意透露他們心中的感覺，那麼，此技巧將發揮出色的效果。

範例場景中的第一個畫面雖然並非極度廣角，但是已經足以顯示角色之間的距離。攝影機與雷夫·范恩斯（Ralph Fiennes）同樣有些許距離，而牆面也與麗芙·泰勒（Liv Tyler）距離稍遠，這樣的安排讓我們感覺所有事物都遠離彼此。儘管他們試圖與對方產生連結，但在他們之間仍有一道鴻溝必須跨越。

接著，出乎觀眾意料地，一個突如其來的畫面就消除了這道鴻溝。隨著泰勒的轉身，導演剪接至以長鏡頭拍攝的畫面，畫面中除了呈現泰勒的反應，別無他物。下一個畫面則直接切換至范恩斯的特寫。在那一瞬間，觀眾就跨越了他們之間的界線。在范恩斯情緒崩潰的整個過程中，導演始終讓鏡頭保持非常接近他，藉此促使觀眾感到不自在。

此場景因為演員們的絕佳演出而極為撼動人心，不過，導演的功力也不容小覷。她透過演員之間距離的反覆縮小與擴展，將這個場景效果推向極致。

《遲來的情書》（Onegin）由瑪莎·費因斯（Martha Fiennes）執導。Siren Entertainment 1999 All rights reserved

8.5

逐漸遠離

當劇中人物的情緒滿溢，終至眼淚潰堤，你不妨要求其中一位演員投以堅定的眼神來演出。這場痛徹心扉的戲擷取自電影《撥雲見星》，其以令人驚豔的方式，巧妙地運用此技巧。它之所以能如此出色地表達劇中情緒，是因為這個場景是以特寫鏡頭開始，而非一般的定場鏡頭。

開場鏡頭採用長鏡頭拍攝，使兩個角色顯得十分接近。小男孩與小女孩呈90度，因此，觀眾可以同時看到他的臉和小女孩的側面。這樣的安排足以呈現小女孩的狀態，因此無需直視她的雙眼拍攝。他們的所在位置並不重要，因為畫面中已包含我們所需要的所有資訊。對角鏡頭與正角鏡頭呈某個角度，所以，小男孩的臉始終保持在畫面中，而小女孩即使用手遮住臉龐也沒有關係。

隨著此場景的發展，小女孩逐漸平靜下來，導演也在此時剪接至較為廣角的畫面。在這裡，將定場鏡頭擺在場景的最後，比放在一開始的效果更好。因為，透過這樣的遠離方式，攝影機得以將劇中角色及觀眾同時帶回現實。當人們情緒崩潰的時候，外面的世界宛如消失不見，本節示範的手法即能夠完美地捕捉這種感覺。

《撥雲見星》（Only Clouds Move the Stars）由多倫・連（Torun Lian）執導。SF Norway 1998 All rights reserved

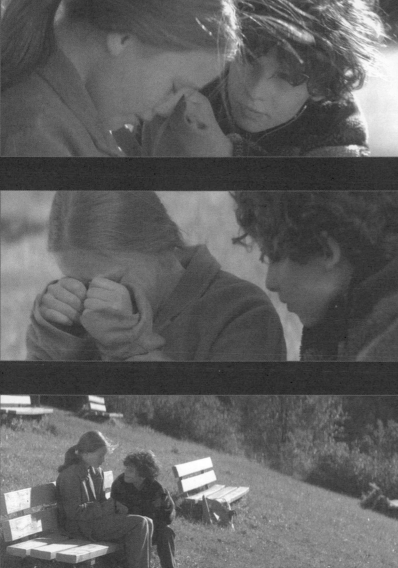

8.6

隨著動作移轉

這個場景擷取自電影《北國性騷擾》。在一開始,莎莉‧賽隆(Charlize Theron)置身黑暗之中,情緒崩潰而無法自已。隨著場景的發展,攝影機移動到兩位劇中角色的身旁,而賽隆則轉而面向燈光。單憑一次攝影機的移動,以及賽隆簡單的轉身動作,導演在此簡短卻強有力的場景中,即充分展現出賽隆歷經的轉變。

在此場景的第一個畫面中,她位於景框的正中央,觀眾的注意力因而全部集中在她身上。這樣的安排非常重要,由於她的身上幾乎沒有光亮,假如她位於景框的側邊,觀眾很可能不會看向她。為了進一步提升此效果,導演將攝影機安排在十分靠近牆面的位置,使得景框的右側邊緣顯得黑暗而無趣。

這裡的攝影機運鏡僅有推拉(dolly)及水平搖攝,但是,導演讓其節奏同步於賽隆移入光線,以及轉向她兒子等動作,一點一滴地揭露這個場景所經歷的情緒起伏。

在拍攝此類場景時,你不一定要將演員安排在階梯上,不過,這是讓他們位於不同高度的簡單方式,有助於應用此運鏡手法。舉例說明,倘若他們兩個都是靠牆而坐,就很難達到此場景結尾的效果。無論你選擇了什麼樣的地點,請安排兩位演員一開始先面向同一個方向,而且,在運鏡的過程中,只有其中一位演員需要轉身。

《北國性騷擾》(North Country)由妮琪‧卡羅(Niki Caro)執導。

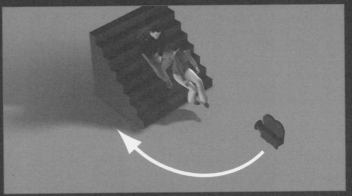

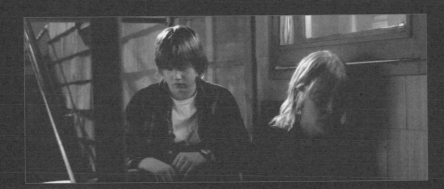

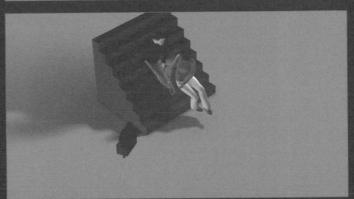

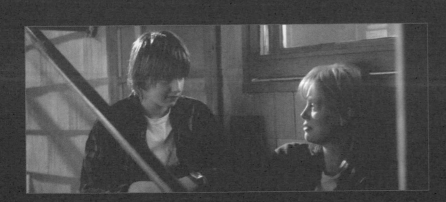

親密對話

9.1

推拍對話

親密的氣氛並非總是放鬆的，此取自電影《情歸紐澤西》的場景，即示範了兩個不自在的劇中角色，如何共享彼此間的親密時刻。他們沒有凝視對方，而只是尷尬地坐在彼此身旁，並偶爾看對方一眼。這樣的安排效果很好，因為觀眾看到他們坐在床的邊緣，以及斟酌著自己姿勢的不自在感。

在這個場景開始時，男主角背向攝影機，而女主角面對著他。當女主角繞過床邊而坐上床，他也隨之坐在她身旁，並開始交談。有時候，女主角的身體會轉向他，但是沒有直接看向他；其他時候則是看著他，身體卻轉向正面。這些細微的改變，需要由導演正確地指導演員，才能夠呈現出來。不過攝影機的運鏡方式，同樣至關重要。

攝影機在這整個場景中，只有做推拍的動作。它從演員頭部的高度開始，逐漸向前移動，並於演員坐下時降低高度，接著繼續往前更接近他們，以捕捉他們的對話過程。這樣的運鏡方式，讓觀眾覺得所有事物都變得更親密了，儘管劇中角色仍感到尷尬。

採用此類拍攝手法時，搭配機械手臂和推軌會得到最佳的效果。不過，手持拍攝或運用基本的Steadicam（攝影機穩定器），也能發揮同樣的作用。攝影機需要從女主角走向床（或其他他們將就座的地方）的時候開始移動，並且保持一定的速度。倘若這是一段歷時較久的場景，一旦開始近拍演員，攝影機可能就需要慢慢地停下來。

《情歸紐澤西》（Garden State）由札克・布瑞夫（Zach Braff）執導。

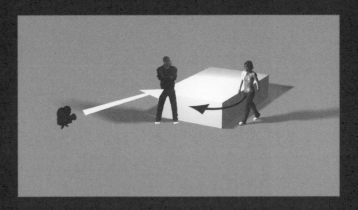
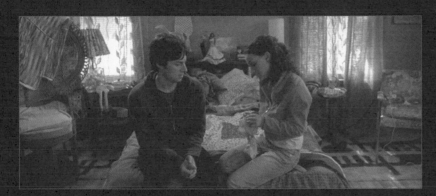
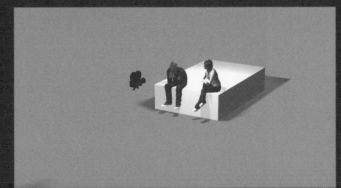
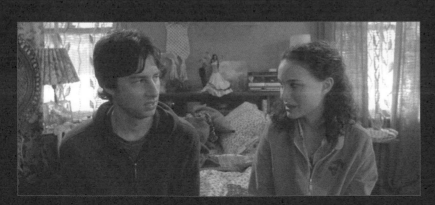
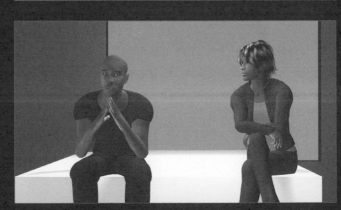

9.2

臉龐距離相近

當你安排兩位演員的臉部極為靠近，只需要一部攝影機就能夠捕捉到所有的表演。然而，假如你能從多個不同的角度拍攝，該場景的效果將變得更加強而有力。

這個場景擷取自電影《聖戰家園》，它以正對著演員的廣角鏡頭開場。該畫面的功用等同於定場鏡頭，用以說明演員在房間的位置，以及兩者姿勢的對應關係。倘若少了這個鏡頭，觀眾就無從得知他們的所處地點，也沒辦法想像他們的坐姿。這個畫面只需簡短地使用一次，此場景接下來的部分，皆可以透過特寫來完成。

一開始的特寫鏡頭，男主角面對攝影機，而女主角的臉則稍微轉向側邊。導演採用相同於定場鏡頭的拍攝角度，藉此維持他們之間的緊密連結。在這裡，我們難免會想要剪接至略為不同的角度，然而，這麼做會削弱那份親密感。其實，女主角在這個畫面中，她的臉已經完全別向攝影機，以強調她對男主角的關注，並且突顯她需要仔細聆聽男主角的一字一句。

第三個畫面則是從側邊拍攝，因此，在女主角放鬆姿勢，並不再轉向男主角時，觀眾得以持續看著她的雙眼。此場景主要是關於她所說的話，以及她傾身靠向男主角的姿勢。觀眾也需要看到男主角的反應，而這個畫面不僅把焦點放在女主角的對白上，同時也讓觀眾得以看見男主角的回應。

在拍攝此類場景時，對於演員的姿勢安排，除了需要讓他們感到舒服自在，還必須讓他們的臉極為靠近。為了保有平靜的氛圍，請要求演員避免明顯的姿勢變換。然而，也請特別注意，切勿勉強演員完全靜止不動，否則他們表演起來將顯得綁手綁腳。

既然這兩個特寫不需要分別為每個角色重新打光，如果你有兩部攝影機，最好同時拍攝這兩個特寫鏡頭。

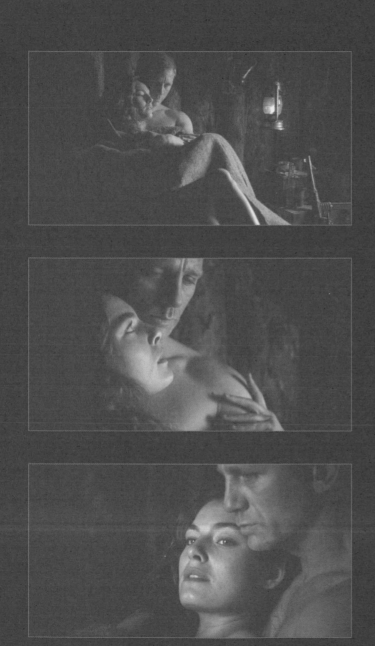

9.3

頭靠著頭

不少人在拍攝他們的第一部電影時，或是在拍攝時間窘迫的情況下，往往會犯下讓演員一直看著彼此的錯誤。在《大師運鏡 2》這本書中你會看到，許多範例場景內的演員幾乎都沒有望向對方。在現實生活裡，人與人在交談之間也很少有眼神接觸，這表示直接的眼神接觸用得多不如用得巧。如同取自《愛是您，愛是我》的範例場景，安排劇中角色的身體彼此接近，但是不看向對方，將能夠營造出濃烈的親密感。

這個場景是透過單一的移動攝影機來完成的，而且一鏡到底。此攝影機的運鏡過程，不應讓觀眾察覺到，因為他們需要專注於對話內容。所以，演員必須讓他們身體的移動與攝影機如出一轍。

一開始，演員躺在沙發上，攝影機的高度與其雙眼等高。他們雖然面向鏡頭，卻皆是呈現眼神放空的狀態。攝影機在往演員靠近的同時，也逐漸升高，演員隨之翻身平躺。這樣的安排，使演員臉部在整個運鏡過程中，都能保持在畫面裡，因此，觀眾得以持續將注意力集中於聆聽他們的交談，而不會因攝影機移動而分心。

既然不能讓觀眾感覺到攝影機的移動，那為什麼還需要這樣運鏡呢？雖然這個場景很短暫，但是它意謂著心境上的轉變。在劇中角色開始交談時，他們覺得深陷難解的問題中，不過，到了他們轉身平躺的時候，他們已經知道該怎麼解決問題了。導演透過安排他們臉部向上看並望向遠方，反應出這種抱有希望的感覺。假如攝影機只是保持靜止不動，就算演員做同樣的動作，導演也沒辦法捕捉到其心境上的改變。藉由讓攝影機跟著演員的動作移動，導演成功地揭露了此場景的重要核心。

如果想拍出此類型的畫面，請運用機械手臂或手持攝影機。無論你採用的是什麼設備，在往上運鏡時，記得保持攝影機與演員之間的距離，讓行經路線呈一個漂亮的弧形。假使你在往上移動攝影機之前，已經太過靠近演員，所營造出的如夢似幻效果，將會超出預期。因此，訣竅是在攝影機移到最上方之前，讓其與演員間的距離保持一致。然後，你可以選擇讓攝影機靜止下來，或是讓它繼續往上移動。

《愛是您，愛是我》（Love Actually）由李察·寇蒂斯（Richard Curtis）執導。Universal Pictures 2003 All rights reserved

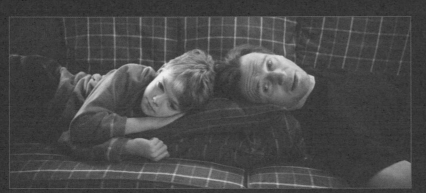

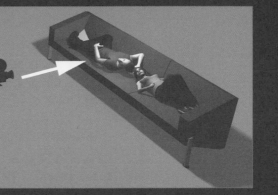

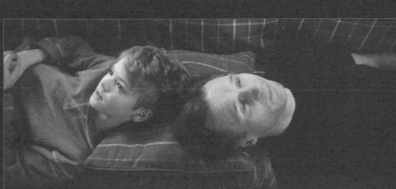

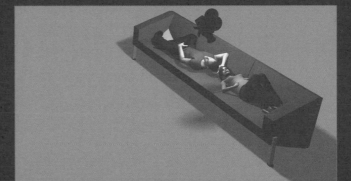

9.4

上升俯拍的攝影機

這個場景是發生在母親與小孩之間，不過也可以用來套用在成人身上。這裡呈現的親密關係讓人感到不舒服，因為片中的小孩極其脆弱，幾乎被對愛的渴望擊垮，而母親卻將這份親密感拒於千里之外。

在一開始，母親距離攝影機較近，但是只有側面入鏡，因此小男孩成了此場景的焦點，雖然在他身上的打光較少。接著，在攝影機上升俯拍他的同時，他也從站姿變成了把頭靠在母親的膝上。

攝影機僅需上升很短的距離，以非常誇張的角度向下垂直搖攝，而且整個運鏡過程十分迅速，以配合小男孩突如其來的位置改變。這樣的運鏡手法之所以行得通，是因為小男孩非常專注地在與母親產生連結，不斷地直視著她的雙眼。導演藉由升起的攝影機，讓觀眾由上往下看著小男孩，並感受到他的需求與脆弱。

在非常多的場景中，這樣的改變都極為重要。假如在這個場景的一開始，小男孩就已經站在或跪在母親身旁，觀眾就無法感受到他移動到與母親連結時的轉變。一切都是因為導演先安排他站得遠遠地，然後再移動至較低的高度，才能夠達到這麼懾人的效果。

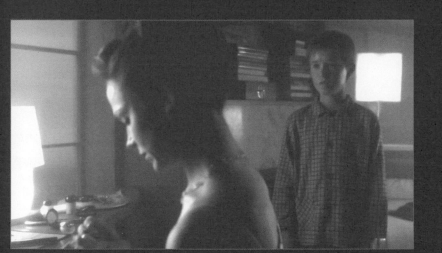

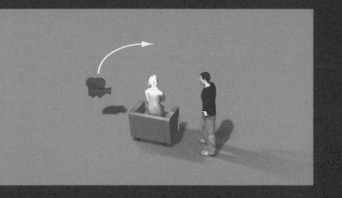

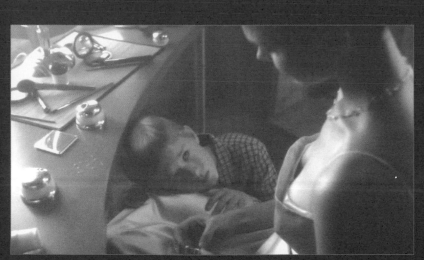

9.5

弧形運鏡與推拍

以接吻結束的場景，在一開始應該透露些許發展成吻戲的可能性，但是不能肯定它會發生。尤其是當觀眾在聆聽劇情鋪陳階段的對話時，假如直接表明接下來會有吻戲，觀眾就不會再仔細聆聽了。

在這個場景的最後，攝影機在兩位演員靠近對方時，往前推拍。倘若整個場景除了推拍，沒有其他攝影機運鏡，此場景可能就無法成功地呈現。（這種方式適用於9.1的「推拍對話」，因為該範例裡的角色僅有交談，沒有接吻。）所以，在這個場景中，攝影機最初的位置幾乎在演員的側邊，其先進行弧形運鏡，直到抵達演員面前，才開始往前推拍。

如果你採用這種運鏡手法，可能會需要請離攝影機較遠的演員，先傾身向前，好讓觀眾看到他。而離攝影機較近的角色則需面向前方。隨著攝影機的弧形運鏡，他們可以同時面向前

方，然後在攝影機變得更近的時候，轉頭看向彼此。

當然，此類場景未必真的會演變成吻戲，不過它仍是專為吻戲安排的鋪陳。假如主角確實接吻，就會符合觀眾的預期；倘若沒有發生，就能夠讓觀眾更渴望接下來會有這樣的劇情。

為了做到這種運鏡方式，你必須設法流暢地進行弧形運鏡及改變方向。你可以透過手持運鏡、運用Steadicam（攝影機穩定器），或是採用滾輪式的推軌。無論你最後選用了何種方法，請確保整個攝影機運作連續不斷，在弧形運鏡的結尾與開始往前推拍之間，不能有停頓。

《恍目驚魂28天》（Donnie Darko）由李察‧凱利（Richard Kelly）執導。Newmarket Films 2001 All rights reserved

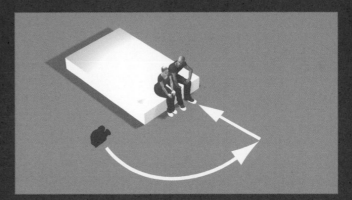

9.6

耳邊細語

當某個角色在另一個角色耳邊竊竊私語，你可以讓他們的臉同時出現在螢幕上。此種反應和互動的呈現方式，非常貼近現實。在這個場景中，演員很快地轉身變成面對面的標準正角／對角鏡頭，然而，藉由這種開場方式，導演讓場景變得更加豐富。

這樣的拍攝手法無需太多的運鏡，而且在兩個畫面中，攝影機的位置幾乎相同。第一個畫面採用較廣角的鏡頭，且演員被安排在螢幕的一側。接下來的畫面則是採用長鏡頭，使得螢幕上只有他們的臉。此舉將觀眾的注意力吸引到對話上，也因為演員的輕聲細語，讓觀眾更期待，更想要仔細聆聽。

在以這種手法拍攝時，你有許多方式可以選用，例如推拉並與演員錯身而過，或是往前推拍，不過，跳接至近景的簡單方式，效果也非常出色。攝影機移動得越少，觀眾越能專注於演員低聲述說的台詞。

在較廣角的鏡頭中，你可以將演員安排在景框的邊緣，以強調他們之間的互動是私下進行，而且他們試圖掩人耳目。

《美人心機》（The Other Boleyn Girl）由賈斯汀‧喬維克（Justin Chadwick）執導。Columbia Pictures／Focus Features 2008 All rights reserved

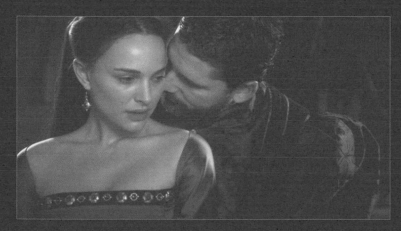

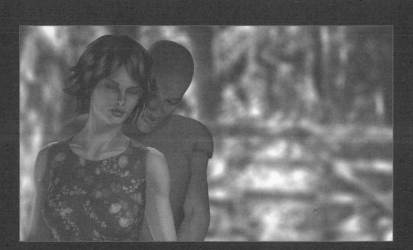

9.7

偏袒一方的角度

當兩個角色的身體彼此接近,你就可以跳接於兩個相近的拍攝角度之間,藉此營造出柔情似水的親密感。

電影《戀愛夢遊中》的導演在處理這個場景時,並沒有選擇拍攝各演員的特寫,而是從兩個相鄰的角度拍攝。其中一個角度以男主角為重,另一個則以女主角為重,不過,在兩個鏡頭中,都能夠同時清楚地看見兩個人。雖然這是不尋常的拍攝手法,但是它不僅效果出色,所刻劃出來的親密氛圍,也更勝於兩個特寫鏡頭間的突兀剪接。此手法讓觀眾得以看見演員的肢體動作及臉部表情,相較於只使用一部機動性攝影機,透過從兩個不同的角度拍攝,也讓導演擁有更多畫面可以剪輯。

在採用這種拍攝手法後,你會發現剪輯才是最大的挑戰,因為

所有剪接基本上都是跳接。在拍攝過程中,你需要隨時將這點謹記在心,並且要求演員讓每次拍攝的肢體動作,都盡可能保持一致。

如同本書提及的許多鏡頭,此場景內的角色也是利用他們的手,來製造身體上的連結。對於親密感還不甚濃烈的兩個角色,若想增進他們之間的親密程度,運用雙手的接觸是非常好的方法。不僅如此,它也是讓演員無需盯著對方的絕佳手段,他們可以把視線放在手上,進而使表演更加貼近現實。

《戀愛夢遊中》(The Science of Sleep)由米歇·龔德里(Michel Gondry)執導。

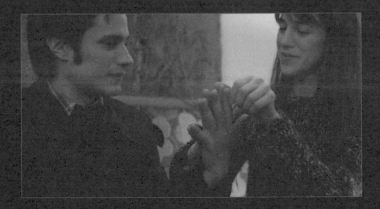

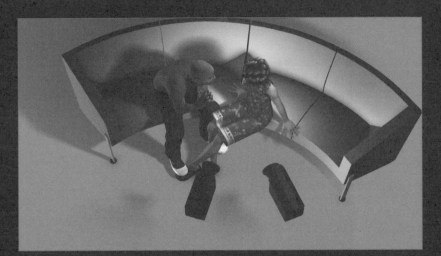

9.8

注意力落在外界

安排兩個角色在每次處於同一場景時，皆彼此靠近對方，也是在他們之間建立連結的好方法。其中一種處理方式，是讓他們的注意力放在外界的某樣東西上，而非彼此身上。於本節的範例中，一對情侶正在看電視。

其間，導演曾剪接至他們的視角，以說明他們正在看電視。不過，自始至終都沒有剪接至拍攝單一角色的畫面。無論使用的是廣角鏡頭或拍攝近景，導演都讓兩位演員同時出現在畫面中。

假如這對情侶從頭到尾都凝視著對方，我們可能無法看到足夠的臉部表情，也無從瞭解他們的感覺。導演藉由安排他們望向遠方，使得觀眾幾乎可以看進他們的雙眼。他們也可以偶爾看對方一眼，不過，他們的注意力必須放在外界，即便他們的對話內容很重要。

在這個場景內，其中一部攝影機設置在稍遠的側邊，並採用較為廣角的鏡頭，以呈現他們在房間的位置。而第二部攝影機則位於演員正前方，它採用的是長鏡頭，因此畫面中只有演員的臉部。

《舞動世紀》（The Company）由勞勃·阿特曼（Robert Altman）執導。

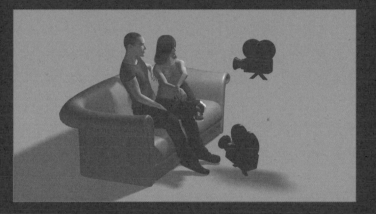

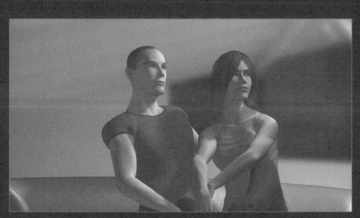

攝影機偏低且靠近

雖然本書的目標是提供標準正角／對角鏡頭的替代方案，不過有時候，它還是可以用於營造絕佳的效果。由於在現實生活中，人與人在交談時，顯少會站著面對彼此，他們會四處走動，但是不會看著對方，因此，這也是此種標準拍攝方法的最大問題。然而，在某些情況下，假如你能夠讓兩個角色極為緊密相鄰，就可以成功地發揮標準拍攝角度的長處。

在電影《鴻孕當頭》中，導演傑森・瑞特曼（Jason Reitman）在精心編排表演動作時，運用了千百種方式來安排演員位置，以及改變拍攝角度和攝影機高度。當他渴盼將重點放在對話本身時，他尋求讓演員緊靠著對方的方法，並以傳統模式拍攝特寫鏡頭。倘若整部電影都以這樣的方式拍攝，可能會顯得乏味無趣，然而，他將這種分鏡安排留待最重要的對話，使得演員能夠在簡單的環境中表演，觀眾也得以專心地觀看。

這種手法的竅門，是在不顯得刻意的前提下，想辦法讓演員面對彼此。在本節的範例中，演員真的被擠進一個難以同時容納兩個人的狹小空間內；他們並非面對面地坐著，而是緊靠在對方身旁，而且各自靠向後方的牆壁或床緣。透過簡短的定場鏡頭顯示他們的位置之後，導演隨即剪接至特寫。此舉成功地營造出他們之間的親密感，而不會像是硬把他們湊在一起。

對於此場景的分鏡安排，最重要的就是能找到一個地方，讓你可以安排演員一起擠在一個實體空間。在衣櫥等狹小空間拍攝時，請特別小心謹慎，因為，你很可能沒有足夠的空間，到演員身後拍攝對角鏡頭。如果是在搭景中進行則沒有問題，只要移除活動牆（wild wall），就可以從任何所需角度拍攝。但是，倘若是在實景拍攝，就不要把你的演員塞進衣櫥，以免迫使你必須使用超廣角鏡頭來拍攝，否則，你將損失你原本想要的溫馨親密感。

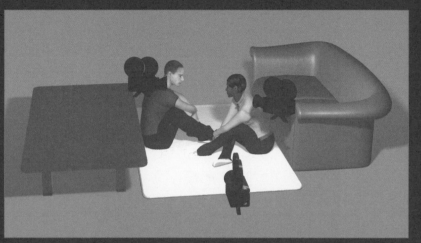

9.10

不同組合的拍攝角度

有時候，你想要從一個角色切換到另一個角色，可是你希望此時的畫面比標準的正角／對角鏡頭更加有趣。本節的範例場景取自電影《神鬼奇航 2：加勒比海盜》，它示範著兩個一般畫面和一個特寫鏡頭的組合，如何能夠達到此目的。

第一個畫面同時顯示兩位演員。強尼‧戴普（Johnny Depp）面對著鏡頭，往上看著綺拉‧奈特莉（Keira Knightley），而她則盯著前方。值得注意的是，這個畫面的攝影機是隔著樓梯欄杆拍攝的，因此，觀眾能夠更清楚地瞭解他們的所在空間。對於增添畫面趣味性，隔著某樣東西拍攝，是最簡單的方法之一。

導演沒有將第一個畫面單純地當成定場鏡頭，然後切換至特寫，他採取剪接至新拍攝角度的作法。該拍攝角度與演員的距離，與上一個畫面相同，不過，改由奈特莉面對鏡頭。其實，在各個角色說話時，在這兩個拍攝角度之間來回切換，就可以完成這個場景。然而，導演選擇增加一個特寫鏡頭，該鏡頭的角度同等於定場鏡頭，但是所使用的鏡頭較長。此特寫鏡頭正

對著強尼‧戴普，並且從他頭部的高度拍攝，有力地將觀眾的注意力拉回到他的對白上。

假如你想要用兩部中距離的攝影機來處理整個場景，或許也能夠成功，然而，加上特寫鏡頭，將讓你在剪輯時，更有機會完成流暢的作品。除此之外，演員在特寫鏡頭中，通常傾向更加賣力；倘若你想要增強該場景的張力效果，這個特寫鏡頭將提供你所需的畫面。

在拍攝此類場景時，需要三項簡單的安排。首先，前面兩個畫面應該採用相同的鏡頭，與演員間的距離也必須相等。再者，當演員在景框中有動作時，這兩部攝影機都需要保持完全靜止不動。最後，特寫應該以長鏡頭拍攝，而且攝影機可以隨著演員的動作移動。

《神鬼奇航 2：加勒比海盜》（Pirates of The Caribbean: Dead Man's Chest）由高爾‧韋賓斯基（Gore Verbinski）執導。Walt Disney Pictures 2006 All rights reserved

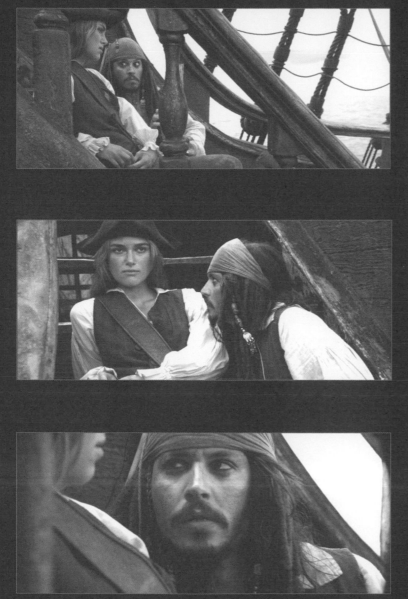

9.11

以物體結合

提供演員一個可以看著的物體，你就能夠以較小的視角來分別拍攝他們兩人，並且來回切換畫面。相較於傳統的正角／對角鏡頭，這種拍攝方式比較流暢。除此之外，讓同一個物體出現在兩個景框中，不僅可以讓兩個角色之間產生連結，還能清楚地呈現他們的臉龐。

此場景取自電影《戀愛夢遊中》，它充分地展示這種手法帶來的效果。從兩個拍攝角度，玩具馬都位於攝影機和演員之間。在第一個畫面中，玩具馬在左側，演員則被置於景框的正中央。這樣的安排，在景框右側留下空間，以供男主角逐漸出現在前景，好讓觀眾意識到他在那裡。

第二個畫面的分鏡安排幾乎相同於上一個畫面，雖然攝影機高度有些許的不同，但是，這主要是因為男主角傾身向前觀看玩具馬的緣故。

比起只是簡單地看著彼此，導演安排他們在交談時，都看著同一個物體，使得他們之間的連結顯得更為緊密。女主角的確偶爾看向男主角，不過，讓他們把注意力放在玩具馬身上的安排，也幫助他們度過了尷尬的時刻。

如此範例中的男主角所示，讓演員實際觸碰到該物體，可以進一步鞏固兩個角色間的連結。透過觸摸共同存在於兩個景框中的物體，他們彷彿真的觸碰到了對方。若你想要刻劃的情節，是兩個角色緩慢且緊張地建立彼此之間的親密感，這就是非常有效的手法。

《戀愛夢遊中》（The Science of Sleep）由米歇·龔德里（Michel Gondry.）執導。Warner Independent Pictures 2003 All rights reserved

CHAPTER 10
Long Distance 遠距離對話

10.1

單獨移動

大多數的導演都不喜歡涉及講電話的場景，因為它可能代表編劇的不認真；除此之外，電影通常充滿戲劇性的衝突，所以，光看某個人講電話有什麼好玩的呢？

但在這個《鴻孕當頭》的場景中，示範了你可以利用電話交談來獲得出色的效果，並且在揭露劇情的同時，透露些許劇中角色的心境。然而，電話場景通常是在剪輯室最先被剪掉的場景，因此，在拍攝時，請將這點放在心上。如果要拍，就要拍得好，否則寧可完全不拍。

這個場景的一開始，艾倫‧佩姬（Ellen Page）正在撥打電話時，報紙廣告和電話也在景框裡，所以此簡單的分鏡安排同時顯示了三樣物品。

接著，鏡頭從她正在看的東西，移到她身上。起初，攝影機開始往下移動，整個運鏡過程非常平順，但是，當她將電話拿到耳邊時，攝影機隨著電話猛然地橫搖，從這裡開始，攝影機運鏡持續以緩慢的速度繞到她前方，降低位置，並逐漸向上傾

斜，以拍攝佩姬。雖然，整個攝影機運鏡包含迅速的水平搖攝，但是整體仍顯得緩慢且平穩，因為該橫搖動作完全與佩姬的手臂動作一致。

此攝影機運鏡最完美的地方，是導演讓它在佩姬等待對方接聽電話的時候，有足夠時間呈現她的特寫。不僅如此，接下來它還開展了她周遭空間的視野，讓觀眾得以看見她的肢體語言。

可以的話，請不要在電話交談的過程中拍攝特寫。若你觀察一般人講電話的方式，你會發現，他們傾向一面說話，一面比手劃腳地表達他們的想法或說話內容。只要將這點觀察運用在你的電話場景，你不僅能提升該場景的寫實程度，還能增加展現幽默感的機會。在某些情況下，肢體語言可能明顯與說話內容相矛盾，而且假如兩個角色位於同一個房間內，就更沒有辦法明目張膽地這麼做了。

《鴻孕當頭》（Juno）由傑森‧瑞特曼（Jason Reitman）執導。Fox Searchlight 2007 All rights reserved

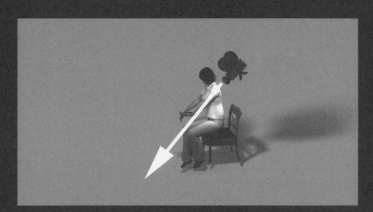

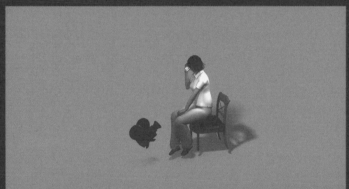

10.2

遠方的觀察者

藉由從演員稍遠的後方拍攝，可以讓觀眾有種輕微的偷窺感。雖然這種感覺可能顯得毛骨悚然，但是，它也可以用於營造如孤立感般的細膩氣氛。

在本節的範例場景裡，在史嘉蕾‧喬韓森（Scarlett Johansson）打電話的過程中，導演採用了兩種不同的角度拍攝她。兩種角度皆在距離她身後略遠的地方。而且攝影機靜止不動，因此，觀眾不會感到毛骨悚然。假如攝影機躡手躡腳地接近她，或是有大量的晃動，觀眾就會覺得他們正在看的是恐怖片。

導演在規劃這些畫面的時候，一共透過兩種方法來將她孤立。第一個畫面用的是長鏡頭，而且，由於視點位於她身後，看著她的背影，使觀眾覺得她是一個人單獨在房內，奮力地試圖連絡上電話另一頭的人，對方卻沒有接聽。倘若觀眾是直接面對著她，他們就不會有這些感覺，只會覺得是某個人在打電話

而已。透過拍攝角度的安排，以及藉助其他擠入景框的物體，導演讓她幾乎像是被藏匿起來，進而將觀眾與她隔離開來。不過，長鏡頭的屬性，使她的臉有足夠的面積可以呈現在螢幕上，所以，仍然保有觀眾和她之間的連結。藉由拍攝角度及鏡頭選用的巧妙搭配，這個簡單的畫面，不僅讓劇中角色顯得孤伶伶，也因此激起了觀眾的同情心。

在第二個畫面中，完全看不見喬韓森的臉，只看得到她周遭的房間擺設，以及遠方的城市風景。這樣的安排，像是把她禁錮在房間裡，哪兒也不能去，同時強調她離家遙遠。劇中角色望向的城市，就好像要將她的人生吞沒一般，因此，如果這個場景只有顯示飯店房間內部，導演將會失去刻劃這種心情的大好機會。

《愛情，不用翻譯》（Lost in Translation）由蘇菲亞‧柯波拉（Sofia Coppola）執導。Focus Features 2003 All rights reserved

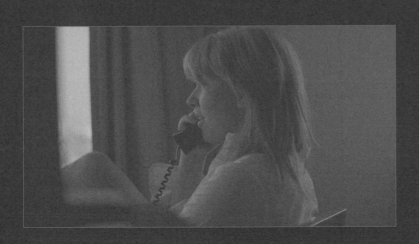

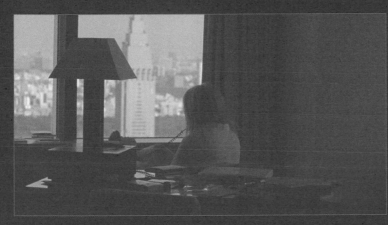

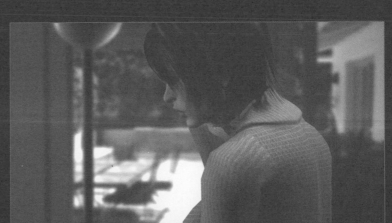

10.3

對比的姿態

對於呈現電話兩頭情況的場景，若能表現出兩個角色動作的強烈對比，將十分有助益。這些取自電影《麻雀變鳳凰》的畫面即是有著明顯的對比，因為，茱莉亞·羅勃茲（Julia Roberts）身處華麗舒適的房間裡，而她的朋友則在簡陋雜亂的公寓內。導演沒有仰賴美術指導（production design）來營造這種對比感，而是透過演員及攝影機的移動，反應出當下的狀況。

在拍攝羅勃茲的第一個畫面中，她躺在床上。整個畫面十分自然，不過，請注意她頭部轉往右後方的方式，使得畫面中能夠呈現她的臉。她的姿勢不僅看起來非常慵懶舒適，也比只是靠著枕頭坐著要有意思得多。

她在公寓內的朋友完全與閒逸沾不上邊。她忙亂地四處走動，時而拿起某物品，時而與某樣東西搏鬥，而且你會發覺她就連穿越房間都有難度。

這是對比場景的終極範例，所有東西都在同一時間完全相反。其中一位角色身處豪華的環境裡，剛沐浴完，既舒暢又放鬆，除了緩慢地坐起，幾乎沒有移動；在此同時，另一個角色待在髒亂的空間裡，竭盡全力地處理身旁的林林總總。當然，你也可以用較溫和的方式來運用對比效果，例如安排其中一個角色呈靜止狀態，另一個則在行走中。

《麻雀變鳳凰》（Pretty Woman）由蓋瑞·馬歇爾（Garry Marshall）執導。Touchstone Pictures 1990 All rights reserved

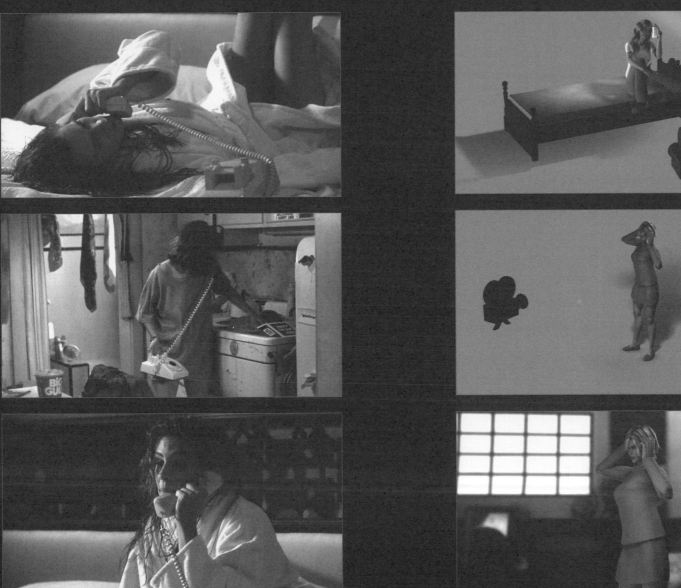

10.4

說明所在位置

劇中角色的電話交談，也可以用來揭露劇情，並且進一步說明所在位置。這個擷取自《麻雀變鳳凰》的場景，看起來好像只是李察・吉爾（Richard Gere）在講電話，然而，它其實蘊藏了更有意思的東西。

在此場景中，李察・吉爾走向窗邊，並轉身背對攝影機。導演十分用心地安排他的位置，好讓觀眾可以從窗戶看見他的倒影。儘管倒影並不是很清楚，不過，已經足以讓這個畫面感覺是在拍攝劇中角色，而不只是他的後腦杓。

從這裡開始，攝影機逐漸上升，顯示樓下正在舉行派對，這樣的手法十分巧妙地呈現李察・吉爾的所在位置，以及有何東西在他面前。隨著攝影機的上升，他轉身離開窗戶，以在交談結束時露出部分的臉龐。

這個手法也可以不使用電話，而只是安排劇中角色穿過房間，並看向窗外。但是，將其運用在電話場景更好，因為若是太快做這樣的動作，可能會顯得過於突兀。正因為導演是緩慢地揭露下方的派對人士，將李察・吉爾從獨自講電話，帶到期待他到來的熱鬧群眾裡，所以這個場景才能夠發揮如此傑出的效果。

假如你可以找到方法透過視覺上的安排，讓同一個鏡頭裡的所有事物連結在一起，就應該那樣做。你當然可以先呈現李察・吉爾看向窗外的畫面，然後切換至拍攝派對的畫面，但是，它的效果絕對沒有本節示範的手法來得講究。

《麻雀變鳳凰》（Pretty Woman）由蓋瑞・馬歇爾（Garry Marshall）執導。Touchstone Pictures 1990 All rights reserved

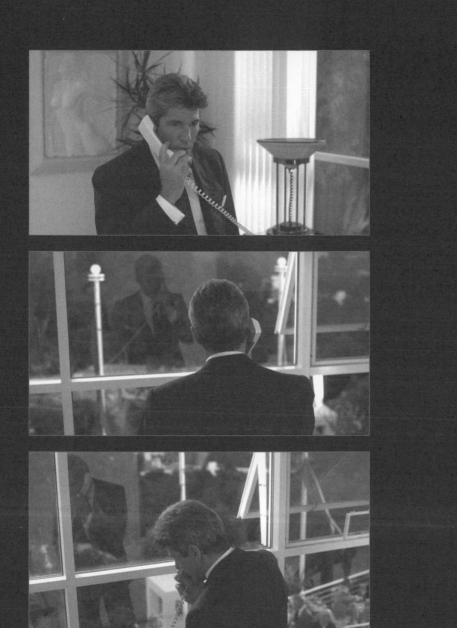

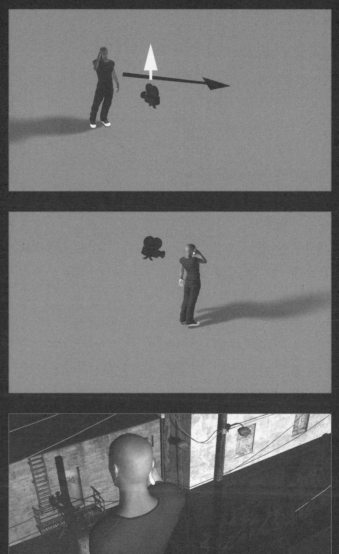

10.5

轉向牆壁

本節的範例場景擷取自電影《成名在望》。它在劇中角色講電話的過程中,非常巧妙地運用空間感,在該角色情緒發生轉變的瞬間,改變畫面的視點。

在第一個畫面中,男主角正在講電話,而其他角色看著他。導演將他們安排在走廊的對面,使男主角有理由稍微轉過身來靠著牆面,也因此能夠讓他面對攝影機。此場景的許多內容,同樣可以從這個角度拍攝。

接著,導演剪接至電話另一頭的角色,她只有獨自一人,與之前的畫面產生對比。導演選用長鏡頭,使背景呈現失焦的狀態,進一步強調這樣的對比。此外,該角色也位於景框的正中央。

然後,她說了一些話,讓另一頭的男主角感到震驚,導演隨即剪接至拍攝他的畫面。此時的男主角已轉身面對牆面,而電

話的設置必須於兩條走廊的交界處,否則會無法拍攝他轉向牆面的動作。於這個畫面中,攝影機即是從另一條走廊拍攝,男主角則在轉身時,稍微步向左側,此舉不僅能讓觀眾看到他的臉,也能看見位於背景中的其他角色。

只要將電話設置在像這樣的走廊交界處,拍攝對話時,就有多種角度可供選擇。一般而言,如果電話是裝在牆上,你頂多有180度的空間可以運用,不過,在移動上的彈性也會比其他方式要高出許多。

本書中的電話場景,全部都是使用手機以外的電話,主要是因為,許多導演都偏愛舊式電話。不過,即便如此,本書提及的所有技巧,也都可以輕易地應用在手機的對話場景上。

《成名在望》(Almost Famous)由卡麥隆‧克洛(Cameron Crowe)執導。

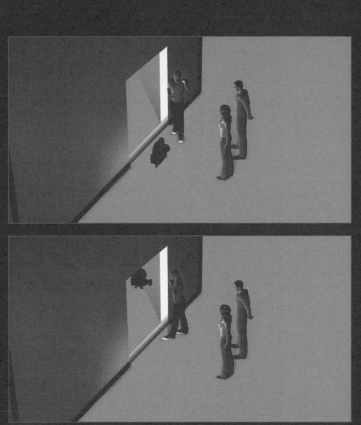

11.1

身體轉向

在對畫面的分鏡安排較為熟悉之後，你會發現所有的場景，都可以用創新的方法來設置其舞台。本章接下來的範例告訴我們，能為對話場景增添創造性的畫面包羅萬象，從浮誇到質樸，應有盡有。

在這個擷取自《神鬼奇航 2：加勒比海盜》的場景中，演員很容易就能夠以傳統的正角／對角面對彼此。然而，導演做了些微調整，便大幅提升整個分鏡安排的趣味性。

在開場鏡頭中，兩個角色皆望向該場地及背景正在進行的活動。此畫面不只是單純的定場鏡頭，它也顯示出船正在裝貨，這個屬於情節點之一的資訊。在此時，湯姆·荷蘭德（Tom Hollander）轉過身來，背對著背景的活動。

只是一個簡單的身體角度改變，就讓整個分鏡安排變得更有意思。導演沒有採取近距離的過肩鏡頭，而是選用如截圖所示的中景，藉此同時拍攝兩位演員。而他們頭部角度的安排，也使觀眾得以看見他們的臉，即便他們的身體面向相反方向。

身體面向反方向的安排，透露出他們之間的衝突；而讓他們拒絕看向彼此，更進一步地營造出他們不想坦白溝通的心情。

此手法只是標準分鏡安排的一點小變化，但是卻有意思得多，證明我們值得多花點時間來讓畫面變得更好。

《神鬼奇航 2：加勒比海盜》（Pirates of the Caribbean: Dead Man's Chest）由高爾·韋賓斯基（Gore Verbinski）執導。Walt Disney Pictures 2006 All rights reserved

11.2

移動中的交換訊息

這個場景擷取自電影《遲來的情書》。它示範一個簡單的橫搖鏡頭，再加上演員的走位，如何呈現出一段對話對劇中角色造成的衝擊。當揭露的新聞或消息對該角色極其重要，但是傳達訊息的人卻沒注意到該衝擊時，就適用這樣的特定效果。劇中的主要角色可以離開原地，並背對傳達訊息的人，以隱藏她內心的感覺。

在此場景的一開始，攝影機的高度等同麗芙・泰勒（Liv Tyler's），而第二個角色正由後方走來。在第二個角色走近的過程中，泰勒與之交談。她們兩人的動作隨著資訊的交換而互換。當第二個角色走來並停下腳步，泰勒起身站起，並往前移動，一切皆流暢而毫無停頓地進行。

如此的走位安排，讓我們得以專注在泰勒的反應上；第二個角色先是離開聚焦，接著連同景框都一併變得模糊。此時攝影機的高度維持偏低，其除了水平搖攝、垂直搖攝，以及稍微移向一旁，好讓泰勒保持在畫面內之外，別無其他運鏡手法。因為偏低的拍攝角度會讓泰勒向前移動的姿態顯得尊貴而莊嚴。

導演將攝影機稍微移向一旁，藉此使觀眾感覺自己在讓路給泰勒。這樣的安排，再一次為她的動作增添優雅高貴的風采。

《遲來的情書》（Onegin）由瑪莎・費因斯（Martha Fiennes）執導。Siren Entertainment 1999 All rights reserved

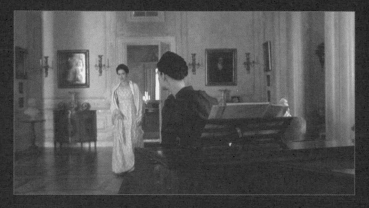

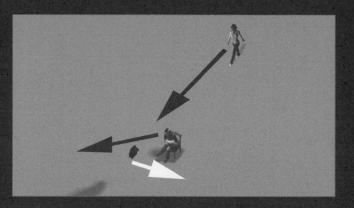

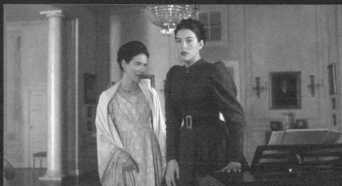

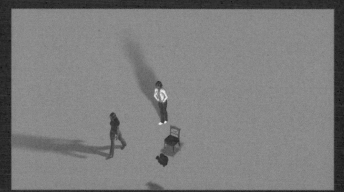

11.3

往後拉遠

出乎意料的事總是妙用無窮，而且沒有一種情況來得比用在對話場景更具效果。觀眾對於平凡的對話場景早已習以為常，因此，當你願意花心思使得舞台安排更讓人印象深刻時，那麼就算對話內容平淡無奇，也能使該場景顯得緊湊刺激。

這個場景取自電影《未婚妻的漫長等待》。其運鏡手法，看起來只是簡單地從主角往後拉拍，其間，主角正在與畫面外的人交談。隨著攝影機往後拉，其他角色逐一進入畫面，並述說他們的台詞。

這是極具特殊風格的效果，可能沒有辦法適用於所有電影，但是，其中的元素有機會套用在其他情況下。雖然這個畫面發展地非常迅速，不過，你可以運用相同的原理，以較慢的速度，來拍攝圍繞長桌的會議。並隨著討論內容的進展，安排其他演員慢慢地進入畫面。

所有在這個場景的演員，都忙於手邊的工作，而且沒有人看向彼此。本書不斷地重申這兩項重要的方針。到最後，你會領悟到無論你想要怎麼拍攝，都需要讓你的演員有實際的事情可以做，並且阻止他們總是盯著對方看。

《未婚妻的漫長等待》（A Very Long Engagement）由尚皮耶‧居內（Jean-Pierre Jeunet）執導。Warner Independent Pictures 2004 All rights reserved

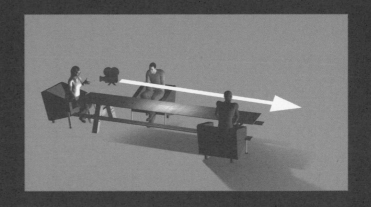

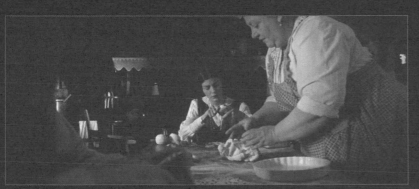

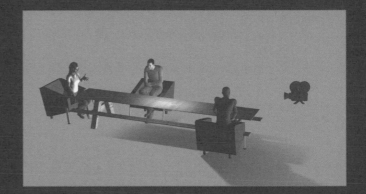

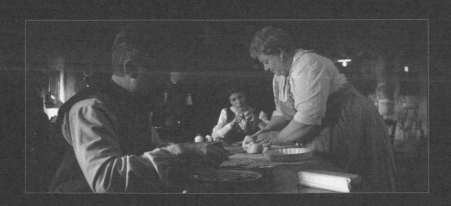

11.4

偏移角度

《大師運鏡2》的大前提,就是我們應該避免讓演員只是面對彼此,然後開始唸台詞。你可以稍微調整一下基本的分鏡安排,並創建出有趣的舞台。如果你想要一個簡單的交談場景,並且希望將重點放在對話內容上,同時又想要避免傳統的正角/對角鏡頭,那麼,就可以採用本節的手法。

此手法必須以創新的方式來運用你的搭景或實景,才能夠成功運作。因此,你可以將演員安排在獨特的空間,並讓他們呈現某個角度。

在這個取自電影《鴻孕當頭》的場景中,兩個角色坐在櫥櫃中,這種設定不僅本身有些古怪,還能夠讓她們之間呈現正確的角度;主鏡頭的廣度足以顯示她們彼此的位置關係。

當導演切換到較接近演員的攝影機之後,演員間的角度迫使艾倫·佩姬(Ellen Page)必須轉頭,才能夠與另一個角色有眼神接觸。相反地,另一個角色始終都是面對著她。這樣的安排,讓我們感覺佩姬飾演的角色心中有所防禦,她似乎容易受傷害,或是覺得自己被窺探。

你可以用三部攝影機的基本設置來拍攝此類場景,而且無需運鏡。相較於演員只是互相面對彼此,此手法打造的場景有意思得多。請注意,由於本範例的導演提供食物給其中一位演員把玩,所以,她除了說話之外,還有其他事情可做。像這樣的細心安排,讓該角色更吸引人注意觀看。

倘若你苦思不著安排演員位置的創新方法,不妨詢問他們的意見,他們經常能提供實用的想法。演員通常喜歡這種挑戰,不過,你最好還有其他備案,以免他們也想不出其他點子。

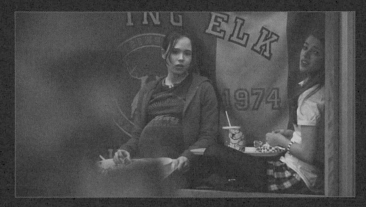

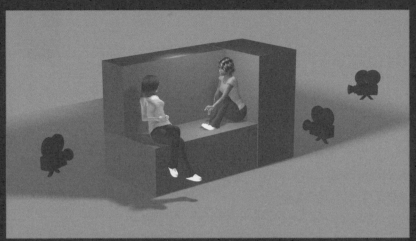

11.5

不同的房間

安排劇中角色在不同的房間與對方交談,可以讓場景保持有趣,然而,這需要小心地處理。除非你想要將他們彼此隔離,否則該場景應該從他們在同一個房間時開始拍攝,然後再安排他們在分開時繼續對話。

楚浮(Truffaut)導演在電影《日以作夜》中,即將這個手法發揮地淋漓盡致。他讓兩個角色先在同一個房間內交談,並讓他們的行走路線呈十字地錯身而過,穿越房間及景框,然後再安排男主角離開該房間。當該角色離開房間時,觀眾會以為他已經離開了,或是該場景已經結束,不過,兩個角色仍繼續交談著。

一開始,觀眾看到男主角在鏡子裡的倒影。當他與女主角交談時,他透過鏡子注視著她,而她則轉身背對攝影機,這點很重要,請一定要特別注意。雖然男主角位於背景處,而且在景框中的面積也很小,但是這樣的安排,可讓聚焦保持在他身上。

楚浮導演沒有持續使用此鏡子把戲,他轉而讓男主角從角落探出頭來,藉此維持畫面的生氣。這樣的動作未必適用於所有角色,但是,比起只是站在門口聊天,它確實顯得更生動有力。

這種技巧無需用來營造特定的效果,不過,它讓你能夠以更自然的方式,呈現角色間充滿活力的對話。

《日以作夜》(La nuit américaine〔在美國上映時的英文片名為Day for Night〕)由法蘭索瓦・楚浮(François Truffaut)執導。Warner Home Video 2003 All rights reserved

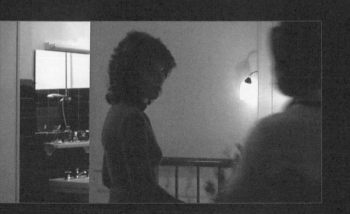

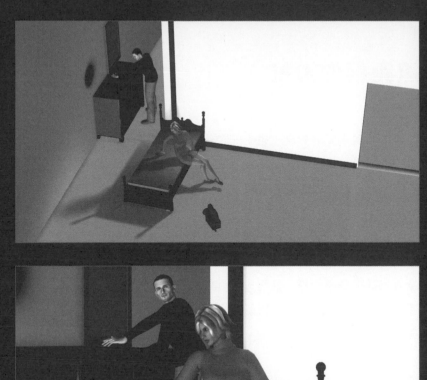

11.6

遠距離的滑推

即便是一場重要的對話，也不一定非得靠近演員才能夠呈現其中的戲劇性。此一鏡到底的場景來自《V怪客》，它即示範反向操作也可以達到同樣的效果。

在這個畫面中，攝影機從一條走廊推拉到另一條走廊，慢慢地讓演員顯現於畫面中。觀眾可以清楚地聽到他們的對話，就好像他們就在身邊一樣，然而，演員始終保持在遙遠的那一頭。這樣的安排營造出奇特的感覺，因為它讓演員像是迷失在他們身處的世界裡。

攝影機慢慢地停下來，對話也繼續了一段時間，直到第三個男人加入他們。假如此場景是直接從遠方拍攝，而沒有之前的推拉運鏡，不僅會少了幾分精緻感，連同其中的含意也會消失不見。當我們，亦即觀眾隨著鏡頭從另一條走廊悄悄地走來觀察劇中角色時，感覺就像是我們正躡手躡腳地跟蹤他們，並從遠方窺視。此時的劇情，正發展到劇中角色有些許手忙腳亂的時候，因此，讓他們顯得渺小、遙遠，並暗中監視他們，有助於反應當下的感覺。

類似的場景可以運用於任何空間。不過，如走廊等狹窄的空間，有助於刻劃強而有力的視覺效果。在本範例中，走廊牆面的所有線條，皆指向景框的正中央，也就是演員站立的位置，呈現出一致感。

《V怪客》（V for Vendetta）由詹姆斯‧麥克特格（James McTeigue）執導。Warner Bros. 2005 All rights reserved

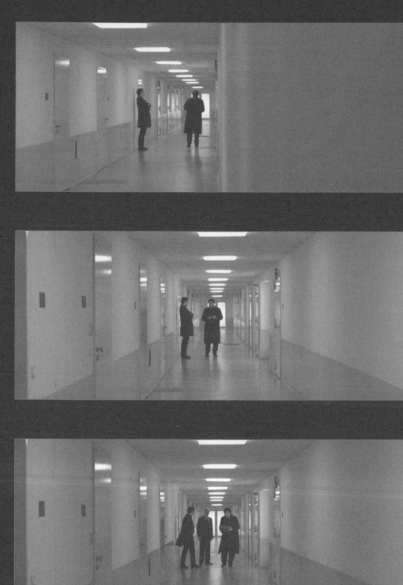

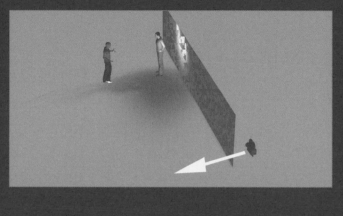

11.7

斷然轉向的鏡頭

出其不意地使用對角鏡頭，也能夠發揮出色的效果。在這個來自電影《外星人》的知名鏡頭中，前面的鋪陳，讓觀眾滿心期待看到劇中角色所看到的東西，然而，導演卻選擇剪接至茱兒‧芭莉摩（Drew Barrymore）述說台詞的鏡頭。這是個輕鬆的瞬間，但是得以讓懸疑感延續更久一點。

在開場鏡頭中，有兩位小男孩傾身向前，這樣的動作使他們較容易入鏡。而且，由於他們想要知道衣櫥裡究竟有什麼，所以給了他們合理的理由傾身，芭莉摩則走向前。這些鋪陳徹底讓觀眾認為有什麼事情正要發生，或是以為他們可以看到她看到的東西。

結果，芭莉摩轉過身來，攝影機的視點幾乎在她上方。觀眾可以瞥見衣櫥裡的東西，但是不符合他們心中所想。在芭莉摩可愛地說台詞的當下，這樣的安排帶出此場景的緊張感。

此舞台安排極其出名，所以你可能會很掙扎，不知是否該運用完全一樣的構想，然而，其背後的原理是無價的。首先，你需要讓觀眾產生預期心理，接著安排其中一個角色轉身，以在不揭曉另一個方向事物的情況下，拍攝該角色。

請注意，當演員看向攝影機時，他們並沒有真的看著鏡頭。假如他們這麼做，該畫面就會變成是以E.T.的觀點來看了，同時也會導致完全不同的效果。因此，請讓演員看向同一個記號，而不只是要求他們不要看鏡頭，否則你很有可能會拍到三種不同的視線。

《外星人》（E.T.: The Extra-Terrestrial）由史蒂芬‧史匹柏（Steven Spielberg）執導。Universal Pictures 1982 All rights reserved

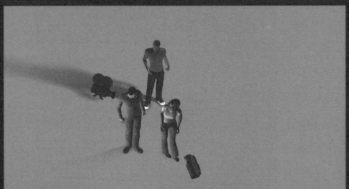

11.8

穿越場景

儘管《第凡內早餐》有許多缺點，不過，它仍有一些運鏡和舞台安排，是走在當時的尖端。其中大部分的手法皆極為細膩，以至於觀眾無從察覺，而運鏡和舞台安排本來就該如此。在本節的範例場景中，奧黛麗‧赫本（Audrey Hepburn）看似只是一位穿過房間的演員，然而，它其實同時包含多種效果，左右著觀眾對於此場景的看法。

在這個場景的一開始，赫本幾乎位於景框的正中央，忙亂地處理冰箱和貓咪。其間沒有剪接到另一個角色，即便我們可以聽到他的聲音。這樣的安排向觀眾聲明，他們在看的是赫本的場景、她的電影，而且恰巧在焦點完全放在她身上的特別時刻。（當然，這是反應出當下的劇情。）

在赫本往前走的過程中，她經過另一位演員的緩慢速度，足以讓觀眾看清楚他的臉以及其在房內的位置，同時又可避免讓男演員在此場景中佔有一席之地。相較於完全沒拍攝到該演員，隨著赫本穿過場景而照到他的瞬間，讓他顯得更被看不起。

最後，赫本背著他屈膝蹲跪，她頭部的轉動角度，剛好讓觀眾可以看到她的臉，但是看不到該演員，再一次突顯雖然房間內有兩個人，但是赫本仍感覺是孤單一人。

在最後一個畫面裡，攝影機的高度十分重要。儘管赫本蹲跪著，攝影機卻停留在與第二個角色等高的位置。這樣的安排，非常輕柔地阻斷觀眾對她的投射心理。

此類精心安排的運鏡及動作，唯有在整部電影的每一個畫面，皆如此顧及其背後的含意時，才能夠達到預期的效果。只要在安排演員的位置時，確實反應出他們的身份、他們之間的關係，以及他們說的話，你就可以透過視覺效果來述說故事。

《第凡內早餐》（Breakfast at Tiffany）由布萊克‧艾德華（Blake Edwards）執導。Paramount Pictures 1961 All rights reserved

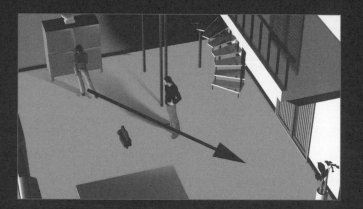

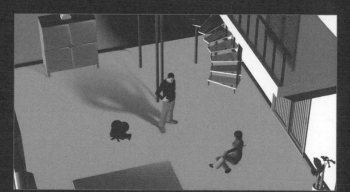

11.9

揭露劇中角色

藉由在部分角色離開景框時，揭露更多位於背景處的角色，就可以在保持攝影機靜止不動的情況下，讓場景更有深度。若你想強力將場景的重點集中在主角身上，這種手法的效果最好。

在電影《未婚妻的漫長等待》中，導演把攝影機設置在距離奧黛莉‧朵杜（Audrey Tautou）很近的位置，並且稍微低於她的雙眼。攝影機略微向上仰拍，所以觀眾不會因為她手部的動作而分心。這樣的傾斜角度，同時也讓觀眾往上看到第一個背景角色的臉。

在她們交談的過程中，背景角色經常繞到前景，但是朵杜沒有轉頭面向她。這樣的安排，將觀眾的注意力帶到朵杜的表情上，這個場景也變成是從她的觀點來發展。

接著，隨著背景角色的離開，攝影機稍微往前推進，以揭露第二個背景角色，該角色繼續剛才的交談內容。他同樣是直接看向朵杜，但是朵杜依然沒有轉頭，此舉讓聚焦繼續留在她身上。在這個畫面中，上述些微的推拍有助於拍攝第二個背景角色，而同樣的效果，也可以藉由略為向下的垂直搖攝來達成。無論你選用哪種手法，運鏡的時間點，都需要同步於第一個背景角色走出景框的瞬間。

你可以輕易地延伸本範例的概念，安排劇中角色在景框內進進出出，然而，請始終將主角擺在影像中最明亮且所佔空間最大的位置。

《未婚妻的漫長等待》（A Very Long Engagement）由尚皮耶‧居內（Jean-Pierre Jeunet）執導。Warner Independent Pictures 2004 All rights reserved

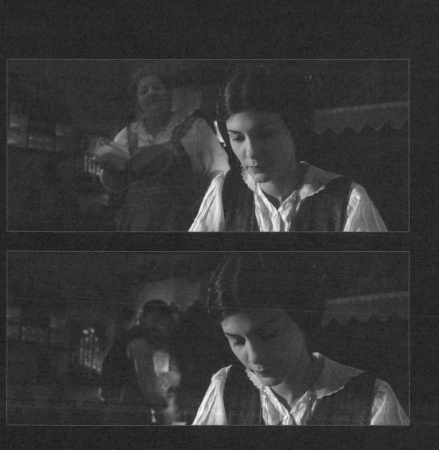

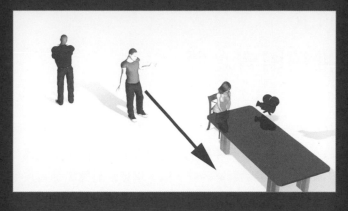

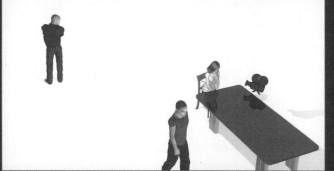

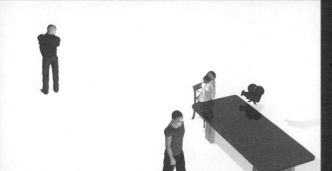

11.10

推拍兩者之間

有時候，地點和劇中角色一樣重要，因為它也述說著故事的部分內容。在這樣的場景中，你可以從演員的背後拍攝，而我們仍能聽到他們的對話內容。隨著場景的發展，你可以讓攝影機往兩個角色之間推拍，以捕捉主要角色的反應。

這個場景擷取自電影《忘了我是誰》。它說明每個場景本身都應該是一段故事，而非只是事件發生時的一連串畫面。此場景包含戲劇化的鋪陳、些許爭執，以及最後的反應，而攝影機的運鏡手法將其展露無遺。

場景的一開始，劇中角色位於景框的左下角，因為他們凝視的空間，重要性等同於他們本身。接著，攝影機向前移動，並在演員轉身面對彼此的同時，開始向右水平搖攝，以將重點擺在

金‧凱瑞（Jim Carrey）身上。然後，攝影機繼續向前推拍至兩個演員之間，讓這個一鏡到底的鏡頭成為金‧凱瑞述說台詞的場景。

你也可以用一個廣角鏡頭，搭配其他多種角度的畫面，來完成這個場景。然而，透過上述運鏡方式，你讓螢幕上的故事更豐富。在這部電影中，此場景出現在這兩人之間發生某個事件的時刻，而就在這個瞬間，攝影機也同時移到他們之間。這樣的運鏡方式，不僅幫助觀眾感受其中的衝突感，所呈現出的效果，也優於僅是在兩位演員間來回剪接。

《忘了我是誰》（The Majestic）由法蘭克‧戴拉邦特（Frank Darabont）執導。

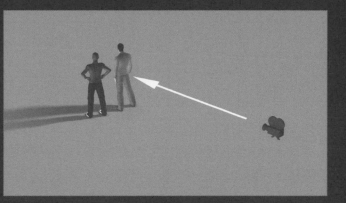

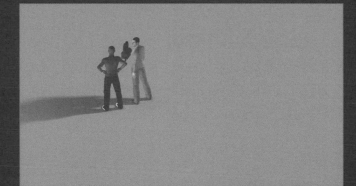

11.11

彌補裂痕

許多看到這個場景的人，都有注意到卡在舷窗的加菲貓。而其實他們更應該注意到的是，導演特意安排演員和道具的位置，藉此營造出潛意識裡的隔離感。隨著這個場景的發展，劇中角色試圖跨越這道隔閡。

第一個畫面所選用的是長鏡頭。由於兩位角色的距離頗遠，所以鏡頭一次只能聚焦在一個人身上。在男主角說話的同時，觀眾也能注意到女主角在前景的動作，但是視線仍會投向男主角。

而當女主角開始說話，攝影機轉而聚焦在她身上。在此同時，從上方垂下的底片膠卷也變得極為清晰，使男主角彷若身處牢籠，底片膠卷就像是在他面前從天而降的鐵條。假如你覺得這是誇大解讀，你也可以將該底片膠卷單純地視為他們之間的障礙物。

接著，男主角走向前，試圖與女主角產生連結，並且把底片膠卷推到一旁。他推開的是實體的障礙物。這個畫面採用較為廣角的鏡頭，並將兩位演員置於景框的中央，藉此表現出主角之間的距離，比他們與周遭事物的距離更近。不僅如此，男主角也遮住了後方的舷窗，所以觀眾再也無法看到加菲貓。

在幽默的小玩笑結束後，導演由這裡開始轉為正經。從對小細節的注意，就可以看出傑出導演與其他泛泛之輩的差別。你只要開始留心能夠運用象徵性的可能，就可以找到方法將其運用在你的電影裡。

《無底洞》（The Abyss）由詹姆斯‧卡麥隆（James Cameron）執導。20th Century-Fox 1989 All rights reserved

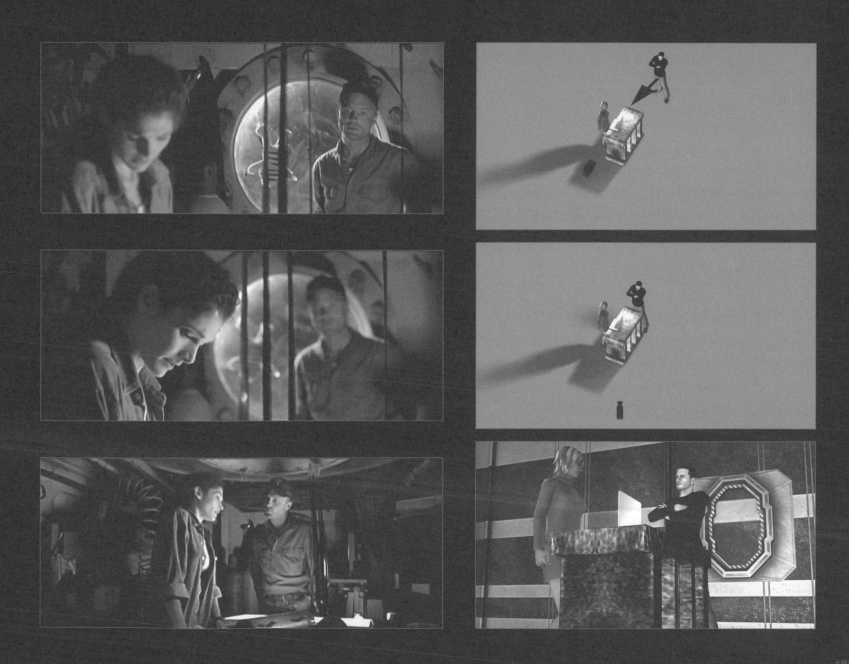

結論

當你將《大師運鏡 2》中的範例運用在自己的電影時，應該會遇到一些難題。其中有部分可能來自於演員不願意被技術性的運鏡手法所束縛，亦或財務管理和製片要求你加快拍攝腳步。然而事實上，只要你已經準備妥善，有創意地執導方式並不會耗費更多時間，也不會防礙演員在表演上的發揮。

請事先規劃每個畫面，然後在你實際看過搭景或實景後，再重新規劃一次，並且準備好在早晨試戲（walkthrough）時加以應用。一旦你的工作團隊瞭解你的做事方式，他們就會跟著竭盡全力。美術指導等創意部門，只要知道你的拍攝手法，將讓他們付諸的心血更具價值，也會願意更加配合。

這本書是關於對話場景的拍攝，而你或許會發現，最大的反抗竟來自於述說台詞的人：演員。許多人認為，導演共分成「演員的導演」及「攝影機導演」兩種。很慶幸地，這樣的迷思已經被打破了，因為最傑出的導演，總能同時顧及兩種製作角度。然而，還是有些人以為，假如你規劃的攝影機運鏡很複雜，就表示你對演員的表演不感興趣。

請再三地向演員保證，你所規劃的攝影機運鏡，皆是為了展現他們最好的一面，而且你需要他們的合作。倘若情況允許，請在拍攝一兩天後，提供毛片（rushes）供其觀賞，你的理念很快地就會變成他們的信條。

這點最好不要告訴你的演員們，不過，假如你交派許多任務給他們，你很可能激發出他們的最佳表現。所有演員都有些神經敏感，就算是最偉大的演員，甚至是最玩世不恭、厭世的演員。在某種程度上，他們依然是會憂心自己的表現。他們希望聽到導演說他們表現得很好，而你必須不吝嗇地告訴他們。倘若情況讓你說不出口，那就必須幫助他們提升演技。而最好的協助方式，就是設法減輕他們的忸怩感。

演員需要同時處理的事情有很多：他們必須背誦的東西包含台詞、他們計劃好的表演方式、你所建議的方向和調整，以及他們需要遵守的走位記號。即便如此，他們的腦袋仍舊有空間擔心自己的表現，而這些雜念很可能會毀了一場好戲。如果你提供他們另一種表演相關的事情來思考，這可能會讓他們分身乏術，迫使其必須直覺反射地表演。但最後的結果絕對不會刻板制式，通常，相較於仔細琢磨每一段表演，演員在這種情況下的演出，會更加寫實與自然。

因此，當你要求演員走到某個記號，或是用手做某件事，亦或將頭部轉向特定的角度，請做好聽到反對聲浪的心理準備。他們可能會直言你的做法不正確，或是該角色「不會這麼做」。他們也可能是擔心一次要做到的事項太多，所以才會如此驚慌。這都是好跡象，因為這表示，你將把他們推向幾近下意識表演的境界。將他們逼出舒適圈，不過請記得溫柔點。

倘若沒有好的對話內容，很難可以把故事說得好。身為一名影像說書人，你的工作就是以能夠揭露劇中角色，以及讓故事流暢發展的方式，來拍攝每一個場景。你可以取用本書的範例場景，運用它們、融合它們，甚至是自行創建，然後再運用到自己的電影裡。當你能夠融會貫通，並且構想出新的運用方法，你就已經是一位貨真價實的導演了。

關於作者

克利斯‧肯渥西（Christopher Kenworthy）身兼編劇、導演及製作人已有十幾年之久。他曾執導劇情片《The Sculptor》，該電影席捲全澳洲票房，並且佳評如潮。

肯渥西也是暢銷書籍《大師運鏡》第一集的作者，另著有兩本小說：《The Winter Inside》、《The Quality of Light》，以及多本短篇小說。

其最近的作品包括BBC電視台的《Scallywagga》喜劇小品、《國家地理頻道》（National Geographic Channel）的片頭、雜誌《3D World》的視覺特效、Pieces of Eight Records和Elefant Records等唱片公司的音樂錄影帶，以及澳洲伯斯藍屋劇院（The Blue Room Theatre）的動畫牆面投影（animated wall projection）。

現正著手的專案包含編劇及多項導演工作，同時也開始孕育下一本《大師運鏡》書籍的應用系列。

肯渥西出生於英格蘭，目前在澳洲定居，所經手的專案橫跨澳洲、歐洲和美國。他與身兼聯合編劇及聯合製片的珊塔兒‧布格（Chantal Bourgault）結為連理，並育有兩個女兒。

個人官網：www.christopherkenworthy.com
電子郵件：chris@christopherkenworthy.com

🎥 MASTER **2** SHOTS

MASTER 2 SHOTS